国色之美 中国经典传统色配色

速 | 查 | 手 | 册

红糖美学 著

北京大学出版社
PEKING UNIVERSITY PRESS

前言

色彩是一门神奇的语言，它不需要言辞，却能表现情感、艺术、文化和历史。中国传统色彩不仅是色彩本身，其背后还蕴含了几千年来的中国文化智慧、哲学思辨、天地万物和生活方式。每种颜色都有一个故事，是古人的信仰、期许，是对生活的热爱和向往。

本书汇集了 100 多种主色和 300 多种相关色，合计 400 多种颜色。通过对颜色的介绍，读者可以了解颜色背后更多有趣的故事。书中还提供了精心挑选的二色、三色以及四色的色彩搭配方案，与中国纹样融合呈现，让大家可以在日常生活或创意设计中充分发挥这些颜色的魅力。

本书将传统色与国风设计融合，以插画元素设计、边饰纹样和插画的形式呈现。这些国潮元素具有中国文化特色，将传统与现代融合，为读者提供了丰富的创作灵感和参考素材。

我们通过本书表达对中国传统文化的热爱和敬意。不论您是艺术家、设计师，还是对中国文化充满浓厚兴趣的读者，这本书都将成为您的创意之源。

诚恳申明：

关于色值的问题，由于中国传统色是丰富多彩的，许多颜色并没有绝对的色值，它们的含义随着时间的推移而演变。例如，"相思灰"听起来充满美感，对色相的理解却因人而异。又如"绛色"，经过千年的传承，在汉代表示大红色，在明清时期则指代深红。因此，本书中的色彩取色和色值仅供参考。

对于本书所涉及的内容，我们始终保持着虚心听取意见的态度，欢迎大家批评指正，共同探求中华之美。

最后，愿此书为您打开一个了解中国传统文化的新窗口，所得所获，我们之确幸。

温馨提示

本书附赠了中国传统色手机壁纸等下载资源，读者可扫描"博雅读书社"二维码，关注微信公众号，输入本书第77页资源下载码，根据提示获取。也可扫描"红糖美学客服"二维码，添加客服，回复"国色之美"，获得本书相关资源。

博雅读书社

红糖美学客服

第一章　追溯色之源

历朝崇尚的颜色 /13
中国传统配色的五色系统 /14
传统色的色彩印象 /17

第二章　赤色之美

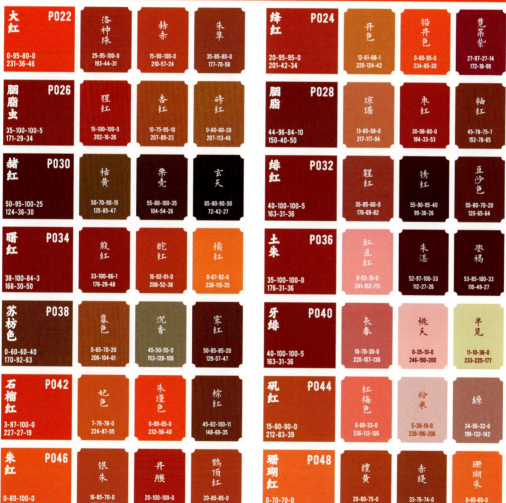

目录

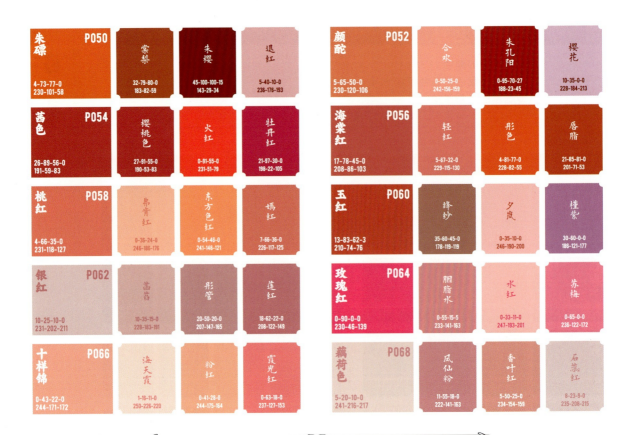

第三章 黄色之美

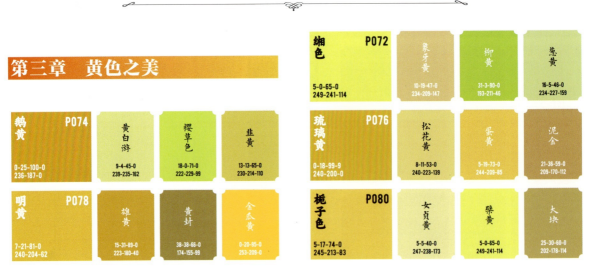

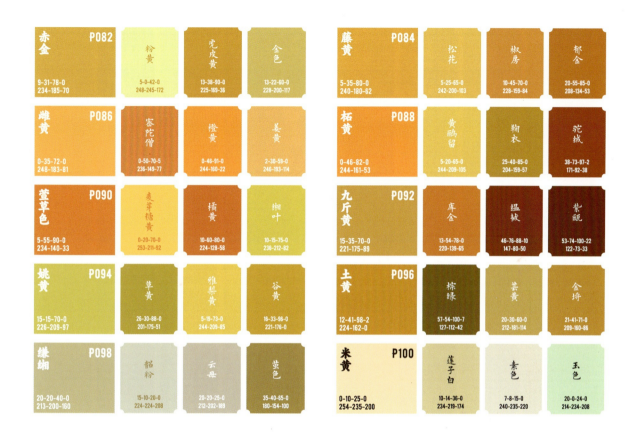

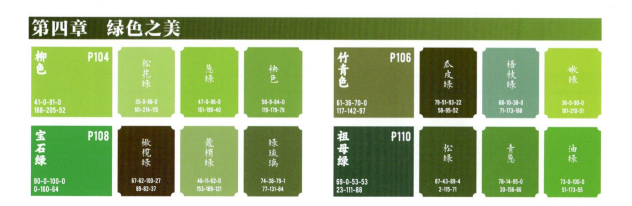

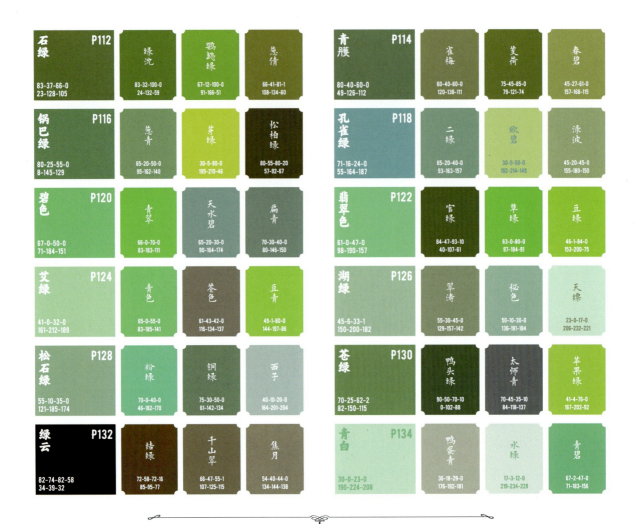

第五章　青色之美

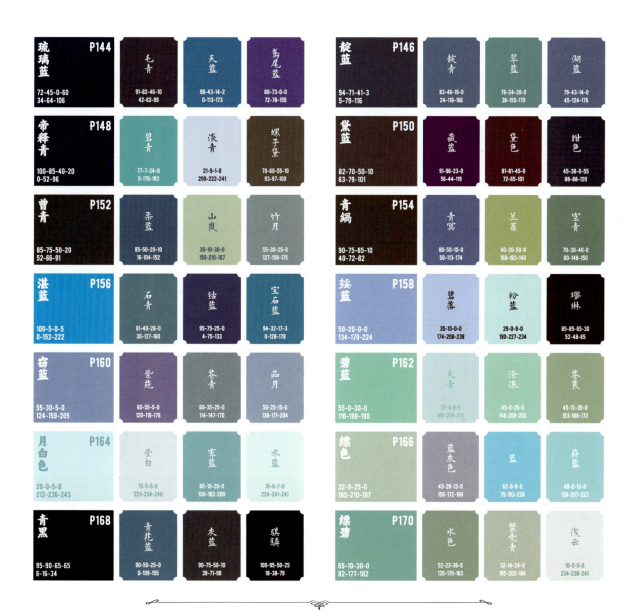

第六章 紫色之美

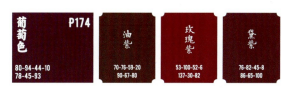

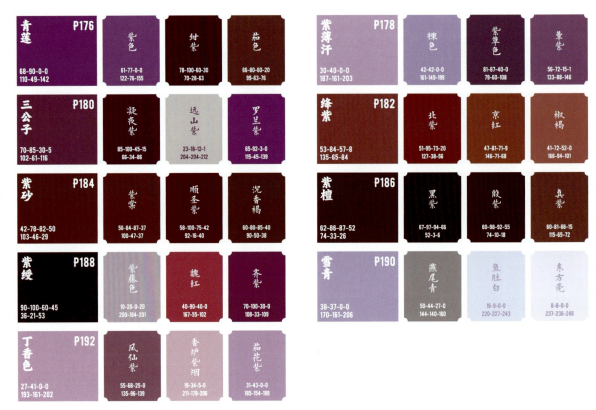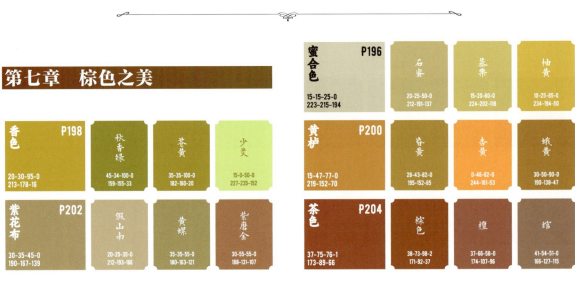

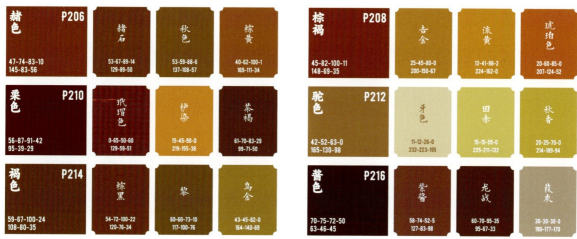

第八章 黑白之美

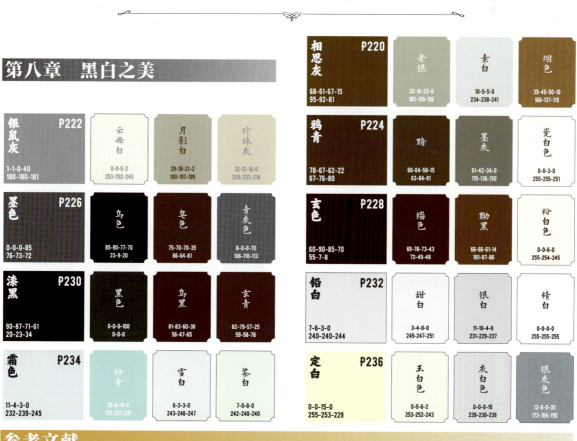

国色之美
GUO SE ZHI MEI

中国传统颜色的五色系统
传统色的色彩印象

源自东方的颜色

第一章
追溯色之源

周

据说武王伐纣时，赤色火焰从天而降，落在武王所住的屋顶上，变成赤色乌鸦的形状。占卜师认为它是帝王重视平民的象征，而且周朝举行重大国事活动都是在日出之时，且旭日是赤色，所以周朝君王用的旗帜底色都是赤色。

秦

秦朝推崇水德，尚黑。传说秦文公外出打猎，捕获黑龙一条，大概是黑色的大鲵或鳄鱼之类的生物，被视为秦国天命，是水德的吉兆。秦始皇统一六国，国家的标志色是黑色，黑色也成了秦国代表高贵的服饰颜色。

汉

汉朝推崇的颜色说法众多，但尚赤的传统没有中断。因为当时刘邦以『赤帝之子』自居，后还被项羽封为『汉中王』，刘邦将赤色作为汉军旗帜的颜色，『尚赤』一说就此奠定基础。

南北朝

南朝宋国尚黑；南朝齐国尚青，五行属木，尚青；南朝梁国五行属火，尚赤；南朝陈国五行属土，尚黄。由于当时南朝陈国五代人多为汉族人，因此北朝的相关记录历史的文人多为汉族人，因此北朝的相关记录较少。

辽金

金国皇帝同大臣讨论国运时，确立金德，尚白。契丹人崇尚白色，在祭祖时会使用白马，也常选择其他白色动物，他们认为白色动物有吉祥之兆。

隋

相传隋文帝杨坚称帝时有朱雀降临，被视为隋朝赤运兴起的吉兆，后隋朝确立火德，尚赤。当时隋朝发布官方通告，在社稷大典、祭祀天地、祭祀祖先时，仪仗旗帜、礼服、祭祀的牛羊毛色均使用赤色，并且规定祭祀要在赤日东升时进行。

唐

张阶在《黄赋》中提到，黄色在五色中处于中心地位，最重要的色彩就是中黄。当时的星象学者以五色分天象，将黄色作为准则来分析日月星辰的光芒。而黄色作为土德的标志，承载着万事万物，唐玄宗在位时，朝廷集会和仪仗队的旗帜也以黄色为主，黄色成了代表皇权的颜色，官、民则一律禁止使用。

明

明朝火德，尚赤，开国皇帝朱元璋攻打元朝的军队时，战旗、军服均为赤色。明朝官员服饰等级分明，其中最高级别的服饰颜色为赤色。庆典礼仪服装一律为红色，在盛会中别有一种规整耀眼的气势。

历朝崇尚的颜色

在我国的历史中,朝代更替常伴随着国家颜色的改变,这主要是因为统治者对『五德终始说』(记载于《史记·孟子荀卿列传》中)的信仰。基于五行相生相克的学说,王朝兴衰似乎也有了合理的依据:或相生,或相克,或继承前朝,而元、清朝统治除外。从五色与五行、道德、治国紧密捆绑在一起开始,它们就不仅是自然色,还是哲学色、文化色和政治色。

夏

《礼记》中记载:『夏后氏尚黑,大事敛用昏,戎事乘骊,牲用玄。』大致意思是典礼入殓需在天黑之后,骑马要骑纯种黑马,祭祀要用黑毛动物。由此可见,当时夏朝对黑色的崇敬。

商

商汤推行『改正朔,易服色,上白,朝会以昼』(出自《史记·殷本纪》)的政策,于是国家举行朝会及百姓举行婚礼均在白天进行,参加重大典礼也着白色盛装出席,旗帜、器物等均喜用白色。

曹魏

曹操的儿子曹丕取代东汉称帝,曹魏顺应土德,崇尚黄色。皇帝需要在每年的三月、六月、九月和十二月穿黄色礼服数日,仪仗旗帜也用黄色。

两晋

晋朝行金德,尚白,从《东宫旧事》记载可知,太子大婚身着白色礼服,驾白色马车,包括皇宫正殿也是一片白色。白衣不仅用于礼服,同时也多用作常服,民间无论是日常服饰还是礼服,均以白色为美。

五代

唐朝末年,进入『五代十国』的大分裂时期,各朝崇尚的颜色有所不同。后唐承袭唐朝的土黄色;后梁尚白;后梁亡后,后晋行水德,尚黑;后汉则行木德,尚青。

宋

宋朝行火德,尚赤,朝廷的众多物品都用赤色,如朝廷征粮的凭据(又名朱钞)就使用了官方的朱砂印。无论是上衣还是下裳,宋朝的朝服都是绛色,绛色为大赤。重要典礼、祭祀服饰也以赤色为主。赤色在当时是一种非常高贵的颜色,因而兴起一股尚赤之风。

中国传统配色的五色系统

五色观 在古人眼中,天地万物扑朔迷离,五行、五方和五色之说为古人提供了解答之法。孙星衍在《尚书今古文注疏》中提到,"五色,东方谓之青,南方谓之赤,西方谓之白,北方谓之黑,天谓之玄,地谓之黄。玄出于黑,故六者有黄无玄为五也。"古人将西、东、北、南、中五个方位,分别与金、木、水、火、土五种物质对应,再以白、青、黑、赤、黄五色分别标识,即形成了金白、木青、水黑、火赤、土黄的固定组合,称作"五行色"。

五色各有名分——青为首,赤为荣,黄为主,白为本,黑为终。首是先导,荣是华彩,主是总管,本是根基,终是归宿。

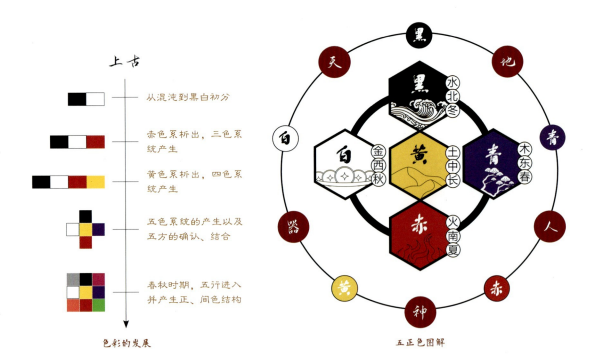

五色·赤

赤本意指大火的颜色，即红色。对古人而言，火代表着生命，因此红色也代表着生命和热情。红色是最能代表中国的颜色，因为红色在中国有独特的文化内涵，是传统服饰和节日常用的色彩。

- 活力 -

使用暖色系的红、橙、黄搭配，给人活力十足的感觉

- 喜庆 -

用高饱和度的红与黄结合，呈现吉祥喜庆的色彩感

五色·黄

从《易经》的"天玄而地黄"中可以看出，黄色是我们最早认识的色彩之一。黄色属土，土是万物的根本，因此黄色在五色中有着重要的地位。黄色在中国传统文化中地位崇高，曾是天子的御用色，因此具有象征权利、富贵和光明的意义，也可表达奢华的色彩意象。

- 华丽 -

用高饱和度的黄色表达华丽富贵的感觉

- 温暖 -

用黄、橙搭配低明度的棕色，呈现出日落时温暖的氛围

 五色·青

《说文解字》中提到"青,东方色也",所以青色在五方中位于东方。青,有生长之意,有春来复苏、万物生长的意思。古时青的使用范围广泛,用法千变万化,需根据语境情况确认其指代是绿或蓝。

- 沉稳 -
不同深浅的青色搭配,给人以沉稳闲适的感觉

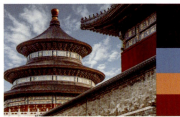

- 庄严 -
以深蓝为主色,再搭配深红,给人庄严的感觉

 五色·黑和白

黑在五行中对应水,水至深则黑,因此黑色有神秘、恐怖之感。白最早见于甲骨文中,本义为虚空,在古代也表示颜色,指素色、白色。在《易经》中,白日的白色与夜晚的黑色分别代表了阳极和阴极,表示宇宙日夜运行、循环不息之意。

- 宁静 -
利用黑色的深浅变化描绘一幅静谧淡雅的山水画

- 写意 -
大面积的留白,增添画面意境感,给人以想象空间

传统色的色彩印象

传统色名称的意象

除了五种基本颜色，中国传统色彩体系还涵盖了许多其他有趣的颜色。这些颜色的命名往往饱含着某种意象，我们可从色名中感受古人的信念以及对生活的期盼等，也可感受颜色的冷暖、轻重、质感等。此外，色名中还含有中国传统色独有的韵味和文化象征。

比如指冰霜颜色的霜色，从色名就可看出其是指代冬天寒冷的颜色，色较冷。除了从自然中取色名，我们还可从诗句中寻到颜色的含义，如"雨过天青云破处"描写的就是雨后初晴，天空呈现微微泛绿的淡青蓝色，因此此色名为天青。

从名字中我们可感受中式美学的玄妙。

色彩意象的分析

色彩意象是人们对色彩进行具象或抽象的语言分析及解读，并总结了人们对不同色彩的感知。搭配色彩时，会将这些色彩所呈现的氛围作为搭配灵感，从而表现出独特的国风韵味。

朱墙翠瓦

黄绿瓦面、青绿梁枋、朱红墙柱，是古建筑的典型色彩搭配。这里为大面积的红蓝配色，具有强烈的视觉冲击力，其中的绿色使画面和谐统一，这种配色充分展现了古人在建筑装饰方面的智慧和创造精神。

水墨江南

江南的黑瓦白墙非常具有地域性，通过简单的配色——素白色的墙，以及相思灰和墨色构成深浅变化的黑色瓦面，描绘出一幅素雅宁静的水墨画，让江南独有的气息深深地留在人们的记忆中。

无数荷花斗娇妍

石绿染成春浦潮

红绿为对比色，此处选择浅藕荷色和碧蓝色、靛蓝色配色，同时调整画面中的红绿占比，藕荷色占比小，碧蓝色和靛蓝色占比大，以突出画面中的荷花，进而表现出清新的画面效果。

"螺青点出暮山色，石绿染成春浦潮"是南宋诗人陆游对石绿的描写，即借用青绿山水中石绿的浓淡相宜、层递有序，来体现晚山潮水的旖旎风光。石绿色搭配灰绿色能让画面显得分外雅致沉静，近似色的使用也让画面显得和谐统一。

蒹葭苍苍

落霞与孤鹜齐飞

晴山蓝和银灰色渐变的天空，姜黄色的芦苇丛，明暗对比较弱的色彩让整个画面呈现出温和、清凉的感觉。

深玄天表现地面，豇豆红、弗肯红和海天霞等柔和的粉色系渐变表现天空，没有强烈的色彩对比，整个画面呈现静谧、浪漫的落日氛围。

红间黄,喜煞娘

红黄两色均是热烈的色彩。在中国,红黄配色经常出现,比如春节的用色、宫墙建筑的用色等。在配色时适当调整红黄中任意一种的比例和饱和度,就能得到和谐的画面效果。

草绿投粉而和

红、绿为互补色,为了让两种颜色和谐地在画面中共存,可将红、绿的明度分别提高一些,变成浅粉和浅绿,弱化色彩的强对比,使整体画面呈现更为清新的感觉。

粉笼黄,胜增光

娇嫩的粉色给人一种梦幻、甜蜜的感觉,再加上有活力的黄色,为画面增添了欢快感与温柔感。粉与黄搭配使用,可使整个画面活泼、明亮。

红间绿,花簇簇

红绿配色在唐代很流行,唐代经济繁荣,社会风气奢靡,绿色服饰逐渐多了起来。红绿配色的关键在于调整色彩占比,即红色少绿色多,或红色多绿色少,以此搭配出花团锦簇的繁盛之感。

藤黄加赭而老

藤黄和赭色均属于暖色系,藤黄是黄色中略带黑色、褐色的黄,赭色给人稳定、可靠的感觉,这两种颜色搭配,可营造出温暖、复古的画面效果。

想要精,加点青

这个口诀里面的"青"特指黑色,利用黑色与其他浅色相互配合,可以表现出沉静、自然的效果,令画面色调更为和谐。

国色之美
GUO SE ZHI MEI

牙绯　石榴红　矾红　朱红　珊瑚红　朱磲　颜酡　茜色　海棠红　桃红　玉红　银红　玫瑰红　十样锦　藕荷色

第二章
赤色之美
CHI SE ZHI MEI

大红
绛红
胭脂虫
胭脂
赭红
绯红
曙红
土朱
苏枋色

大红

0-95-80-0
231-36-46

也称『正红』，色彩饱和度很高，有吉祥、喜庆的意思。自古以来，大红深受人们的追捧。

洛神珠

25-95-100-0
193-44-31

亦称绛珠草。当果实成熟时，呈现玲珑红润的色彩，如同浑圆的珠宝。

赫赤

15-90-100-0
210-57-24

用红花所制的植物颜料，也称深绛色，类似"火烧的颜色"。古时的账房先生会用赤笔做支出笔记，使用的颜色即此色。

朱草

35-85-80-0
177-70-58

又名朱英，一种红色的祥瑞之草，从植物中提取的红色，可作为天然的植物染料，常用于服饰染色中。

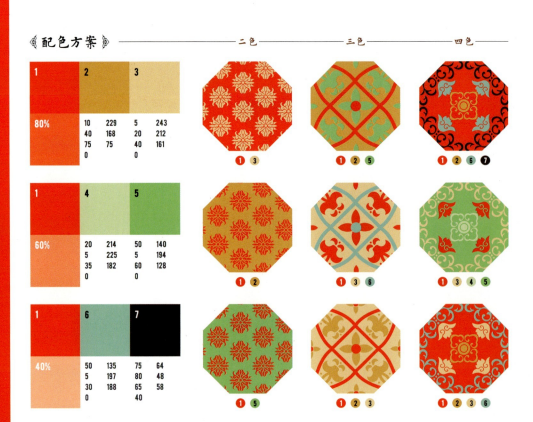

《 应用方案 》

———————————— 国潮插画元素

———————————— 国潮边饰纹样

❶ ❷ ❸ ❼

———————————— 国潮插画

本作品采用主色搭配辅助色。选用明宽、鲜艳的大红色作为主色,用于大面积的底色,中心的圆形插画则选用北紫和顺圣紫作为辅助色,区分插画元素。

为了平衡和稳定整体配色,可以搭配赤金、海天霞等色,用于文字、老鼠以及场景元素。用小面积沧浪点缀画面,整体配色协调且不相互抢夺人们的注意力。

绛红

20-95-95-0
201-42-34

《说文解字》记载：『绛，大赤也。』因而绛红又被称为『大红』，经由茜草的红色素重复渍染而获得，常用于古人的服饰和配饰上。

丹色

12-61-88-1
220-124-42

指古代巴越地区出产的赤石的颜色。丹色在古代也象征着高尚的情操与爱国的情怀，比如"丹心"通常指对国家的忠诚。

铅丹色

0-80-95-0
234-85-20

一种纯度偏低的橙红色，显得保守而稳重。由于铅丹具有防腐的功效，在古代常作为寺庙石窟壁画的颜料。

苋菜紫

27-97-27-14
172-18-99

因类似紫苋菜煮水浸泡后呈现出的颜色而得名。古人常将其用作染材，《本草纲目》中有关此色记载："紫苋茎叶通紫，吴人用染爪者。"

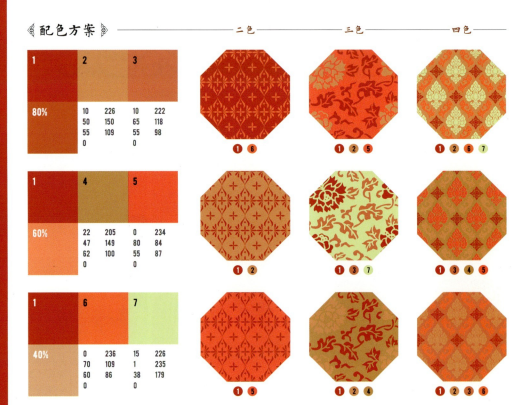

配色方案

《应用方案》

国潮插画元素

国潮边饰纹样

1 2 4 7

国潮插画

绛红为主色，与夜晚的灯火相映成趣，营造出华丽、热闹的氛围。橙黄和玳瑁色作为辅助色，用于表现建筑细节、灯火以及阴影部分，使整个场景更加丰富。

乌色在夜晚的场景中可以用于强调阴影和进深感，使建筑的轮廓更加清晰，并营造出神秘的氛围。

由于街景是大面积的暖色，适度运用一点石青，可避免画面过于热烈。

绛红　橙黄　玳瑁色　乌色　石青

胭脂虫

35-100-100-5
171-29-34

一种特殊的红颜料，因源于胭脂虫体内的胭脂虫红而得名。原产于美洲，明清时期通过海上丝绸之路传入中国。

猩红

15-100-100-5
202-16-26

偏深的鲜红色，因类似猩猩血液的颜色而得名。这种颜色亮丽而浓烈，在古代被视为高贵的颜色。

杏红

10-75-95-10
207-89-23

类似熟透后的杏子颜色，比杏黄色稍红。常用作服饰的颜色，《西洲曲》中对女子衣衫颜色曾有"单衫杏子红，双鬓鸦雏色"的描写。

砖红

0-60-80-20
207-113-46

源于红砖在烧制过程中所产生的独特红色，故以"砖红"命名。此色给人厚重稳定之感，多见于出土的古陶器。

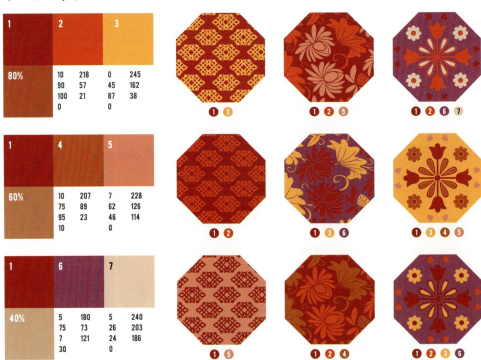

《应用方案》

———— 国潮插画元素

———— 国潮边饰纹样

❶ ❸ ❹ ❼

———— 国潮插画

画面以红色系为主色时，为了避免相似元素杂糅在一起，需要确保使用的不同深浅的红色在画面中有明确的层次和对比。例如，可以间隔地搭配胭脂虫、赫赤和彤色，这样能够让不同的红色在视觉上有所区分。

在建筑物、人物和装饰物等的阴影部分适量使用玄天，可以增加画面的立体感、真实感，表现出灯光效果。

琉璃黄用于灯光和细节装饰，如灯笼、对联、衣服等，可增加画面的华丽感并营造出节日氛围。

胭脂

44-96-84-10
150-40-50

琼琚

13-65-58-0
217-117-94

古玉色的一种，琼为丹砂色的红玉。《玉纪》中记载："赤如丹砂曰琼……此新玉、古玉自然之本色也。"其色鲜艳丰富，给人以奢华、高贵之感。

枣红

30-98-80-0
184-33-53

呈深红色，因类似大枣熟透的颜色而得名。其色庄重热烈，是常见的骏马颜色，也是中国古典家具常用颜色。

釉红

45-78-75-7
152-78-65

一种得名于红釉瓷器的颜色。釉红色在古代是难得的颜色，为王公贵族专用色。明朝规定祭祀用青、黄、红、白色釉，这四种釉色禁止民间使用。

古代闺阁女子搽粉用的就是胭脂，呈暗红色。有诗云："雨湿胭脂脸晕红。"简单几个字，勾勒出一幅雨中美人羞红了颜的美景。

※ 配色方案 ※

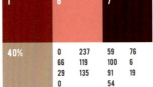

二色　　三色　　四色

《应用方案》

———— 国潮插画元素

———— 国潮边饰纹样

① ② ⑤ ⑦

———— 国潮插画

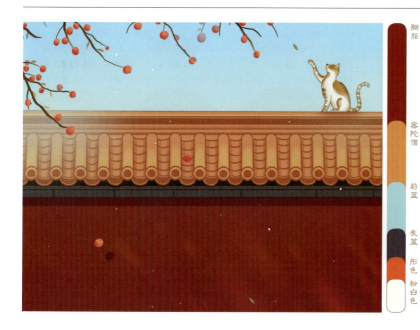

故宫的红墙黄瓦本身就形成了强烈的对比，选用较高饱和度的胭脂和密陀僧，可以使画面更加鲜艳夺目。而蓝天的饱和度可以稍微降低，选用蔚蓝，以保持画面的平衡和整体的清新感。

灰蓝、彤色辅助色可以增添画面颜色的层次和细节，注意不宜过多。

猫身上的白色部位配以适量的粉白色，能够增强画面的明亮感。

赭红

50-95-100-25
124-36-30

《说文解字》中记载：「赭，赤土也。」赭指赤红色的土地。赭红是一种出自赤铁矿的天然矿物颜料，最早出现在原始社会的岩画上。

枯黄

50-70-90-15
135-85-47

也称"枯叶色"，因似秋天干枯而焦黄的落叶颜色而得名。枯黄是黄橙色中带有褐色，具有安静且略感萧条的色彩意象。

栗壳

55-80-100-35
104-54-26

类似栗子壳的红棕色，给人深邃沉稳的感觉。历史上著名的供春紫砂壶便是栗壳色，具有深沉高贵之感。

玄天

65-80-90-50
72-42-27

类似黎明太阳跃出地平线前的颜色，天地洪荒、混沌未明的幽黑微红色。玄天是至高无上的天色，玄衣是上古礼服的极高配置。

配色方案

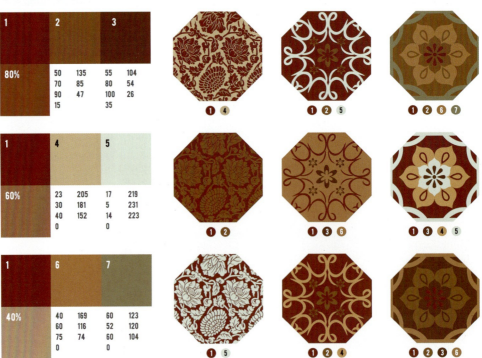

《应用方案》

———— 国潮插画元素

———— 国潮边饰纹样

❶ ❷ ❹ ❼

———— 国潮插画

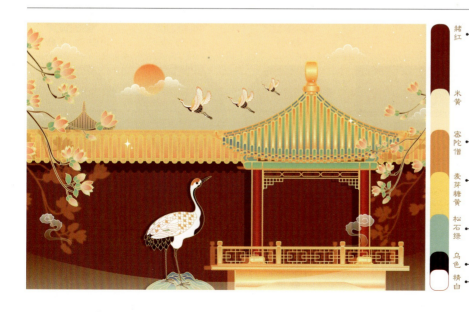

赭红	在整个配色方案中,以赭红、米黄和密陀僧为主导色,分别用于墙壁、天空以及屋顶等主要部分。
米黄	
密陀僧	
麦芽糖黄	麦芽糖黄与松石绿互补,可以用于点缀画面,如亭子的顶部、玉兰的叶子等,为画面增添了清新感和生机。
松石绿	
乌色	以乌色与精白搭配的仙鹤,与彩色背景形成强烈的对比,成为视觉焦点。
精白	

绯红

40-100-100-5
163-31-36

绯为艳丽的深红色，传统上用来形容如血般的红色，常用于服饰中，用红兰等植物可以制出。

鞓红

35-85-60-0
176-69-82

指宋代官员皮革腰带上包裹腰带的布帛颜色。宋代四品以上或受恩赐的官员的腰带都能用鞓红，这是表示宋代官员级别的标志性颜色。

锈红

55-90-95-40
99-36-26

即铁生锈后的暗红色，在古代建筑的苏式彩画中常作为底色。

豆沙色

55-80-70-20
120-65-64

红豆沙馅的颜色，介于咖啡色和脂红色之间。中国戏曲服饰中，常用豆沙色线裹金绣制海水江崖和团龙图案等。

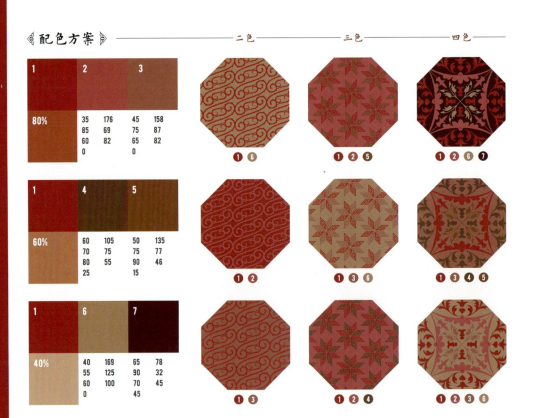

《应用方案》

———— 国潮插画元素

———— 国潮边饰纹样

❶ ❷ ❹ ❻

———— 国潮插画

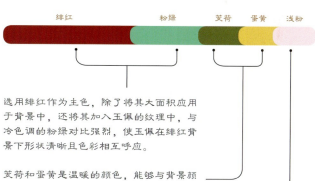

绯红　　　　粉绿　　芰荷　蛋黄　浅粉

选用绯红作为主色，除了将其大面积应用于背景中，还将其加入玉佩的纹理中，与冷色调的粉绿对比强烈，使玉佩在绯红背景下形状清晰且色彩相互呼应。

芰荷和蛋黄是温暖的颜色，能够与背景颜色融合。将其分别用于玉佩的细节装饰元素和图案，可以增添画面的华丽感。

用浅粉表现的兔子元素可以为画面增添趣味性和可爱感。浅粉的明度高，与其他颜色有明显的差异，可以使兔子元素在画面中更引人注目。

曙红

38-100-84-3
168-30-50

指旭日初升的阳光色彩，红中带黄。曙红亦是国画颜料常用色，唐朝时，画匠常用曙红渲染人物面色，以达到浓艳的「盛装」效果。

殷红

33-100-86-1
178-29-48

有音乐般流动感的红色，多形容流出后变暗的血色，出自清代薛福成《观巴黎油画记》中的"血流殷地"。

酡红

16-92-91-0
208-52-38

一般用来指代饮酒后脸上泛现的红色。文人常用酡红来形容脸红和夕阳晚霞的景色。

橘红

0-67-92-0
238-115-25

指像橘子黄里透红的颜色，比红辣椒颜色黄。橘红色鲜艳醒目，在古代代表富贵吉祥。

配色方案

二色　三色　四色

	1	2	3	
80%	49 98 100 24	127 30 30 0	8 24 61 0	237 200 113 0

① ③ | ① ② ⑤ | ① ② ④ ⑥

	1	4	5	
60%	66 24 75 0	98 155 94 0	7 4 7 0	241 243 239

① ② | ① ③ ⑥ | ① ③ ④ ⑤

	1	6	7	
40%	14 87 71 0	212 65 63 0	87 56 100 30	28 80 42

① ⑤ | ① ⑤ ⑥ | ① ② ③ ⑥

◆ 应用方案 ◈

———— 国潮插画元素

———— 国潮边饰纹样

❶ ❷ ❹ ❼

———— 国潮插画

| 曙红 | 银鼠灰 | 姜黄 | 朱湛 | 毛青 |

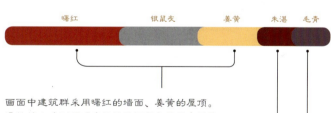

画面中建筑群采用曙红的墙面、姜黄的屋顶。远处的山峰则用明度较低的银鼠灰的渐变效果进行过渡，注意避免出现突兀的分界线，要使建筑与背景自然融合。

门、窗等细节用更深一些的朱湛点缀，利用色彩的深浅对比，增强细节感，让建筑看上去更精致。

建筑群和背景山峰这两部分之间的颜色有些分离，为了增加画面整体的协调性，可以在建筑群部分添加少量与背景山峰同为冷色的毛青，让颜色前后呼应。

土朱

35-100-100-0
176-31-36

一种朱中偏暗的深红，别名有土红、丹土等，降低了红的纯度，其有哑光质感。土朱早在先秦两汉时期就被应用于礼制建筑上，后面多用于古代民间的陶瓷、建筑彩画等中。增添了稳重感。

豇豆红

0-52-15-0
241-152-171

一种铜红高温釉的颜色，为清代晚期出现的铜红釉的颜色。其色调为浓淡相宜的浅红色，素雅清淡，犹如红豇豆一般，因而得名。

朱湛

52-97-100-33
112-27-26

厚重的红色，来源于古代的一种染色方法，其名出自《考工记》："钟氏染羽，以朱湛丹秫，三月而炽之，淳而渍之。三入为纁，五入为緅，七入为缁。"

枣褐

53-85-100-33
110-49-27

枣熟时呈红色，枣褐是指比枣红偏深暗的红褐色。既是常见的骏马颜色，也是古代礼制服饰用色，《元史》有"（天子质孙）服大红、绿、蓝、银褐、枣褐、金绣龙五色罗"的记载。

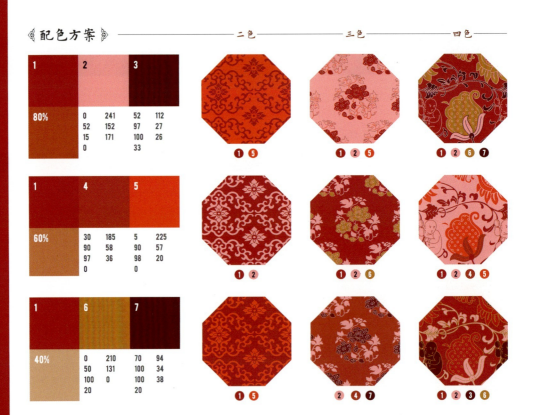

《应用方案》

——— 国潮插画元素

——— 国潮边饰纹样

——— 国潮插画

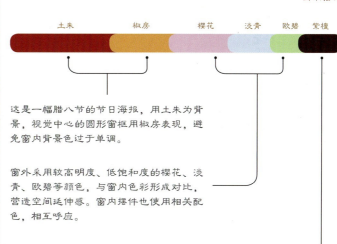

土朱　　椒房　　樱花　　淡青　　欧碧　　紫檀

这是一幅腊八节的节日海报，用土朱为背景，视觉中心的圆形窗框用椒房表现，避免窗内背景色过于单调。

窗外采用较高明度、低饱和度的樱花、淡青、欧碧等颜色，与窗内色彩形成对比，营造空间延伸感。窗内摆件也使用相关配色，相互呼应。

在多彩的画面中，适度使用深色紫檀，点缀画面中的花枝部分以及强调标题文字。

苏枋色

0-60-60-40
170-92-63

由苏枋木染出的红色。苏枋木，也称苏木，是古代中国主要的红色植物染料。早在魏晋时期，妇女就常把苏枋木作为制作胭脂的原料，唐代时又常用于服饰染色中。

暮色

0-65-70-20
206-104-61

即落日时的天色，微带橘红。暮色晚景在古代文人笔下，总带有惋惜、无奈的情感色彩。唐代李嘉祐有"暮色催人别，秋风待雨寒"之句。

沉香

45-50-55-5
153-128-108

因其颜色近似沉香木的颜色而得名，呈浅褐色。用栗壳煎煮再经加工后所得到的颜色。

霁红

50-85-85-20
129-57-47

又名祭红、积红，绝品之釉色。色如大红宝石，浑厚而浓郁。《南窑笔记》中记载，霁红色属于三种上品釉色之一。

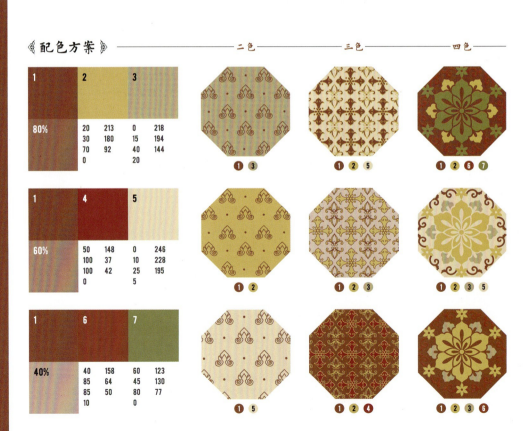

应用方案

———— 国潮插画元素

———— 国潮边饰纹样

❶ ❷ ❹ ❼

———— 国潮插画

苏枋色 / 苞黄 / 赭石 / 棕褐 / 牙色 / 二绿

画面以红棕为主色调，大面积选用苏枋色、苞黄、赭石、棕褐混色搭配。需适当调整用色比例，以区分区域形状，背景以苏枋色为主，建筑以苞黄加赭石为主，山以苞黄与棕褐渐变色表现。

用牙色和二绿提亮和点缀画面细节，颜色出挑，增加色彩亮点。

牙绯

40-100-100-5
163-31-36

绯，帛赤色也，古代官服颜色的一种。牙绯为象牙朝笏和绯色官服的合称，是一种身份地位的象征。

长春
10-70-30-0
220-107-130

呈嫩红色，是来源于春天的颜色，其色因类似长春花的颜色而得名。郑刚中在《长春花》中赞咏："小蕊频频包碎绮，嫩红日日醉朝霞。"

桃夭
0-35-10-0
246-190-200

指春日桃花灿烂盛开时的颜色，是一种常用于描述爱情的颜色。其名出自《诗经》："桃之夭夭，灼灼其华。"

半见
11-10-36-0
233-225-177

初春柳梢微黄时的颜色，黄与白若隐若现。其名出自西汉史游《急就篇》："郁金半见湘白薪。"

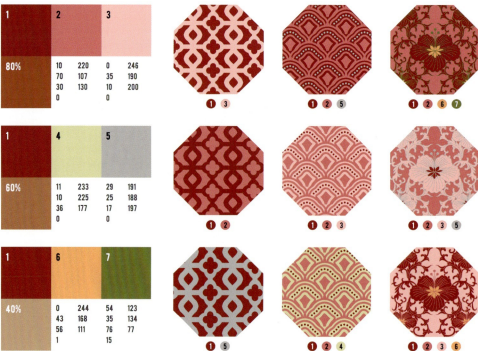

应用方案

国潮插画元素

国潮边饰纹样

国潮插画

画面以牙绯和朱瑾色为基础色，搭配其他同类色，如柘黄、海天霞等暖色，以保持整体色彩的和谐统一。同时在衣服和食物等元素中使用渐变效果，使色彩过渡更加自然，增强画面的层次感。

精白穿插在画面中，既增加了留白空间，又将物体元素区分开。

适量加入红色的对比色，如荬荷和粉绿，点缀画面中的小元素。

石榴红

3-97-100-0
227-27-19

源自石榴的颜色，石榴果肉呈枣红色，石榴花除可观赏外，也是历代服饰的重要染料。唐代崇尚冶艳之美，以石榴花漂染的女服红裙最为流行。

妃色

7-79-78-0
224-87-55

即妃红色，也称杨妃色。妃色至少在汉代已经出现，历代倍受女子喜爱，主要用于少女的服色，具有娇嫩妩媚之感。

朱瑾色

0-90-85-0
232-56-40

指朱瑾花的颜色，属亮丽的红色，在古代用来比喻女子的美颜和胭脂。朱瑾花汁也可用于食物染色。

棕红

45-82-100-11
148-69-35

指棕榈叶枯萎后的颜色，棕红色在古代常用于桌椅、屏风等木制家具。

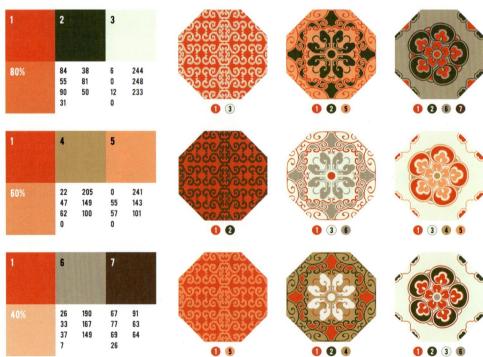

应用方案

国潮插画元素

国潮边饰纹样

① ② ④ ⑦

国潮插画

石榴红 / 彤色 / 素色

舞狮和锦鲤作为画面的重要元素，用石榴红和素色渐变搭配来表现。彤色作为重要补充色，用于表现场景中花朵、云海等元素，使画面更加丰富鲜艳，增强热闹感。

青黑 / 空青 / 赤金

夜晚的背景以青黑、空青为底色，与舞狮形成鲜明对比，明亮的赤金则表现出月亮和烟花的光辉。

矾红

15-80-90-0
212-83-39

又称铁红、红彩、虹彩，涂染厚度不同可呈现出橘红色、朱红色、枣红色等，以橘红色最为常见，其色泽似从釉色中隐隐透出，毫不张扬。

红梅色

0-69-33-0
236-112-126

得名于红梅花的颜色，因梅花凌寒独开的特性，使得红梅色在热烈的红色系中独具一格，自带冷艳孤寒的气质。

粉米

5-30-10-0
239-196-206

淡淡的粉色，得名于粉红色粳米的颜色，《野蓼》中曾咏："细蕊亦鲜洁，粉米糁丹素。"粉米色常给人一种甜美温柔的感觉，是装饰中的常用色。

縓

24-56-32-0
199-132-142

指浸入茜草类染材中染出来的浅红色。《尔雅》中曰："一染谓之縓，再染谓之赪，三染谓之纁。"随着浸染次数的增加，颜色由浅至深。

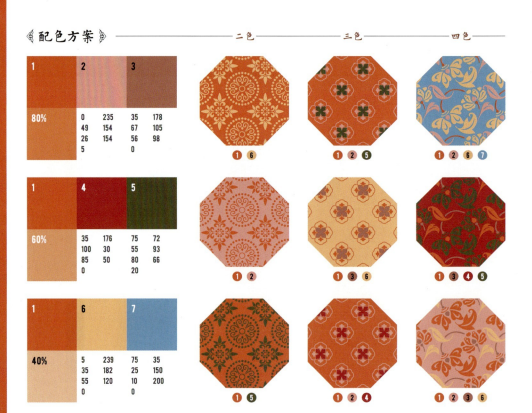

《应用方案》

国潮插画元素

国潮边饰纹样

国潮插画

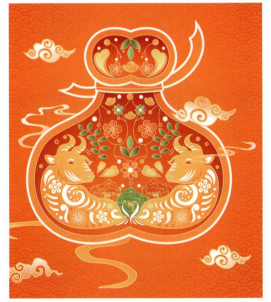

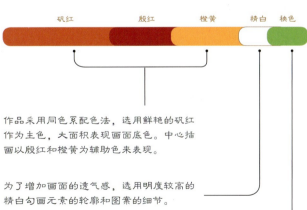

作品采用同色系配色法，选用鲜艳的矾红作为主色，大面积表现画面底色。中心插画以殷红和橙黄为辅助色来表现。

为了增加画面的透气感，选用明度较高的精白勾画元素的轮廓和图案的细节。

大面积的高饱和颜色让画面色彩过于浓烈，选取少许对比色秧色点缀在其中，平衡画面色彩。

朱红

0-80-100-0
234-85-4

也称朱色、真朱色，古时是以天然朱砂制成的。朱红色在古代是正色，在汉代的阴阳五行论中，朱色象征着守护南方的朱雀，故也指代南方。

银朱

16-85-70-0
209-70-66

一种遮盖力较强的名贵的红色无机颜料，以色泽鲜艳、久不褪色和防虫著称于世。这种颜色常用于首饰盒、皮影戏工具的上色。

丹矆

20-100-100-0
200-22-30

一种可供涂饰的红色颜料。在中国的传统画里常用丹矆绘制仙鹤、建筑中的红色等，有喜气、仙气、贵气、福气等寓意。

鹤顶红

20-85-85-0
202-71-47

提取自名为红信石的天然矿物，呈红色，有剧毒。因其颜色似仙鹤头顶的一抹红色，故名鹤顶红。

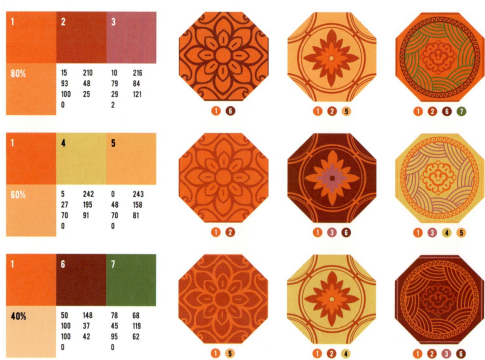

配色方案

❖ 应用方案 ❖

――――――――――――――――――――――――――― 国潮插画元素

――――――――――――――――――――――――――― 国潮边饰纹样

❶ ❷ ❹ ❼

――――――――――――――――――――――――――― 国潮插画

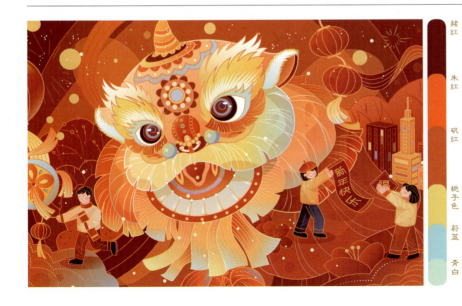

赭红
朱红
矾红

用赭红、朱红和矾红混色搭配作为画面的主色，营造节日的热闹氛围。区分元素用颜色间隔搭配和深色、浅色线条勾勒轮廓来表现。

栀子色
蔚蓝
青白

将清透明亮的栀子色、蔚蓝以及青白等辅助色混合搭配，增加画面中舞狮头部的颜色，并丰富其细节。

47

珊瑚红

0-70-70-0
237-109-70

取自海底珊瑚，是一种如珊瑚般亮丽的赤橙色。古代常将红色的珊瑚研成粉末，作为颜料使用，还常用于点缀项珠、顶戴等饰品。该颜色越红越贵重。

缥黄

20-80-75-0
203-82-62

一种天空的颜色，黄昏时分太阳落到地平线下面，折射到天边的余光，红中透黄。晚清诗人陈曾寿用缥黄、天水碧、夕阳红着色，几笔就画出一幅南屏晚钟的黄昏美景。

赤缇

33-76-74-0
181-88-68

一种土壤的颜色，《周礼·地官·草人》中曰："凡粪种，骍刚用牛，赤缇用羊。"这里是指古人会根据不同颜色的土壤而使用不同粪肥耕作。

珊瑚朱

0-65-65-0
238-121-81

即珊瑚的颜色。珊瑚是一种产自海底的有机宝石，古时常将红色珊瑚研磨作为颜料使用。《画学浅说》记载："唐画中有一种红色，历久不变，鲜如朝日，此珊瑚屑也。"

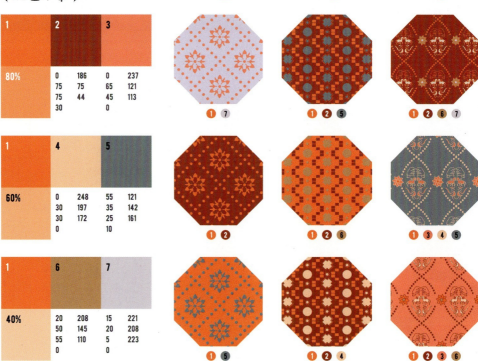

应用方案

———— 国潮插画元素

———— 国潮边饰纹样

❶ ❷ ❹ ❼

———— 国潮插画

作品选用近似色搭配的方式来表现柔和的画面色彩。用珊瑚红、金色和珊瑚朱分别对天空、屋顶、建筑墙面三大区域进行色彩表现。

画面整体颜色明度较高，用霁红刻画建筑的暗部，区分明暗变化，用翡翠色表现梁柱等部分。

用精白表现仙鹤羽毛的底色，让仙鹤在暗纹背景中凸显出来。

珊瑚红　金色　珊瑚朱　霁红　翡翠色　精白

朱磦

4-73-77-0
230-101-58

一种国画里的红色矿物颜料，是天然朱砂浸取后较轻的一层，红色中偏黄。朱磦色比朱砂色浅而细腻、色泽艳丽，不容易褪色。

棠梨

32-79-80-0
183-82-59

指棠梨树叶在深秋干枯后呈现出的红褐色，是秋天特有的颜色。宋代诗人宋祁在《野路见棠梨红叶为斜日所照尤可爱》中写道："叶叶棠梨战野风，满枝哀意为秋红。"

朱樱

45-100-100-15
143-29-34

指一种樱桃，成熟时呈深红色。苏颂在《本草图经》中曰："樱桃……其实熟时深红者，谓之朱樱。"

退红

5-40-10-0
236-176-193

别名不肯红，指代浅粉色，是古代女子常用服色。冒辟疆在《影梅庵忆语》里记录过，一代名妓董小宛穿过的衣服即为退红。

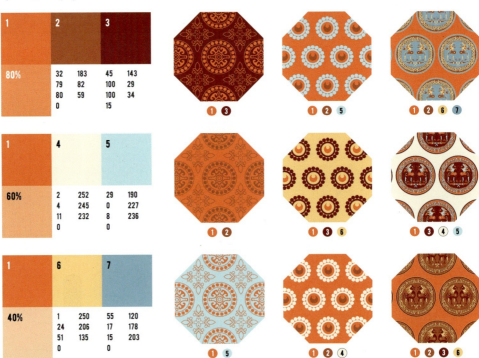

应用方案

———— 国潮插画元素

———— 国潮边饰纹样

❶ ❷ ❹ ❼

———— 国潮插画

作品用红橙色系与灰绿色系对比搭配的方式来表现。选择朱磦、橙黄等红橙色系来表现红色区域，用明度高的赫赤与不同颜色进行渐变混色，用瓷白色给元素较多的画面增加透气感。

朱磦
橙黄
赫赤
瓷白色
西子

用西子表现背景露出的天空部分，平衡画面的冷暖关系。衔接部分做渐变处理，让颜色自然融合。

颜酡

5-65-50-0
230-120-106

宋玉《招魂》中有"美人既醉，朱颜酡些"的形容，因此「颜酡」是指饮酒后人脸上泛现的红晕的状态，后也用于指代一种粉红色。「酡」本义为饮酒脸红的样子，

合欢

0-50-25-0
242-156-159

即合欢花尖端的颜色，这种浅粉色十分温柔，淡而不寡，自带一种轻盈飘扬的感觉。

朱孔阳

0-95-70-27
188-23-45

这是《诗经》里贵人衣裳的颜色。在《诗经·国风·豳风·七月》里提到"载玄载黄，我朱孔阳，为公子裳。"

樱花

10-35-0-0
228-184-213

樱花色是一种嫩粉色，因类似于樱花花瓣的颜色而得名。此色来源于春天，通透干净、生机勃勃。

《 应用方案 》

国潮插画元素

国潮边饰纹样

国潮插画

画面采用暖色调颜色，在搭配上背景与主体元素的用色要有所区分。因此背景以颜配为主，主体元素则选用浅一些的米黄以及深一些的洛神珠来表现。

用明度高一点的雌黄和碧蓝分别表现老虎部分和兔爷的帽子部分，这样既区分了物体元素又丰富了画面的颜色层次。

樱花属于比较浅的暖色，在画面中少量混合搭配，不仅不会显得突兀，而且能给画面增加色彩丰富度。

茜色

26-89-56-0
191-59-83

茜草根茎含红色素,可做红色染料,以明矾作为媒介可染出深红色,茜染在东汉时期就已经流行。

樱桃色

27-91-55-0
190-53-83

在国画颜料中指鲜红色,既是传统饰品常用色,又可用于形容唇色之美。元代杜仁杰在《雁儿落过得胜令·美色》中描写:"樱桃口芙蓉额。"

火红

0-91-55-0
231-51-79

指火焰的鲜红色,也指物体燃烧发红。古代诗人用火红来形容初阳、花色等。

牡丹红

21-97-30-0
198-22-105

一种高纯度的洋红,传统意义上是雍容华贵的象征,也是从古至今广大女性喜爱的色彩之一。

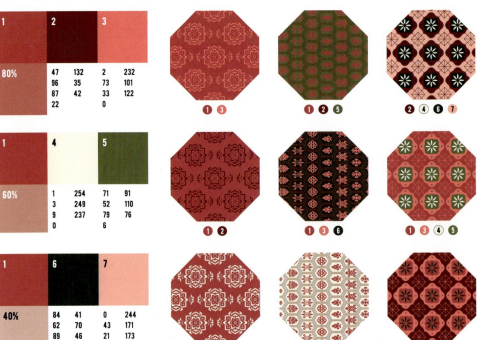

配色方案

应用方案

国潮插画元素

国潮边饰纹样

❶ ❷ ❹ ❼

国潮插画

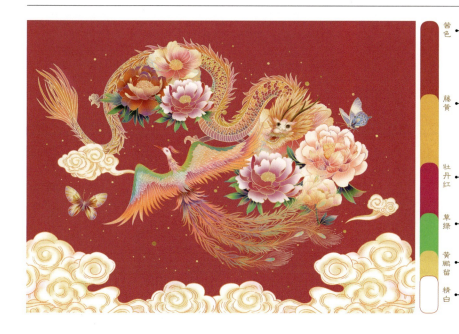

| 茜色 |

选择茜色作为这幅龙凤吉祥图的背景色。龙、凤元素用藤黄作为基本色，颜色对比明显，元素形状清晰。

| 藤黄 |
| 牡丹红 |
| 草绿 |

用与茜色接近的牡丹红点缀龙、凤以及牡丹花，用草绿点缀羽毛和花朵、叶片等，整体色彩浓郁且丰富。

| 黄鹂留 |
| 精白 |

画面中心色彩浓郁，下方用黄鹂留和精白表现云层，增加画面的透气感。

海棠红

17-78-45-0
208-86-103

指海棠花的颜色，呈淡紫红色，是非常妩媚娇艳的颜色。宋代蒋捷在《虞美人·梳楼》中用『海棠红近绿阑干』来描写海棠花淋雨后更红艳的场景。

轻红

5-67-32-0
229-115-130

指淡红色，荔枝的淡红色，故也用以借指荔枝。此色名称出自南朝梁简文帝萧纲《梁尘诗》中的"带日聚轻红"。

彤色

4-81-77-0
228-82-55

呈橙红色，红里透黄，彤色常用来形容红霞、红衣及帷帐等。彤是一种管状的植物，用彤可作箫笛类的管状乐器。

唇脂

21-85-81-0
201-71-53

即口脂，刘熙在《释名·释首饰》中曰："唇脂，以丹作之，象唇赤也。"在古代，以红唇为美，唇膏以朱砂为原料，加入动物油脂制成。

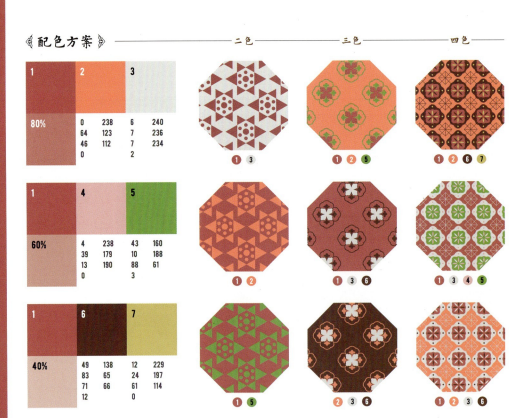

《应用方案》

———— 国潮插画元素

———— 国潮边饰纹样

❶ ❷ ❹ ❼

———— 国潮插画

海棠红
夕岚

本作品用对比色搭配的方式来凸显前景的主体人物。背景选用海棠红和夕岚两种不同的红色来表现。

秘色

前景人物的颜色既要与背景区分开，又要搭配自然。因此用色上选择饱和度接近背景色但又互为对比色的秘色。

璎琳
驼色
精白

画面右侧比较饱满，色彩比较重，因此左侧的燕子用深一些的璎琳来平衡左右颜色的轻重。用驼色和精白表现植物枝丫和花朵。

桃红

4-66-35-0
231-118-172

指桃花的颜色，比粉红略鲜润的颜色。自古以来，文人多以桃红比喻女子的姣好妆容；此外，桃红也是一种用来指代爱情的颜色。

弗肯红

0-36-24-0
246-186-176

"弗肯"常用于形容色彩饱和度低，故弗肯红就像肉红肤色的浅红色。袁文在《瓮牖闲评》中说它也是染织色名。

东方色红

0-54-46-0
241-146-121

指明末丝绸色的一种，类似橙红色，产生于明末红黄套染时期，先用槐花染，再用红花染，可染出金红、橘皮红等橙红色。

嫣红

7-66-36-0
226-117-125

多借指艳丽的花，如成语"姹紫嫣红"。嫣红色也是古代女子喜爱的服饰用色。

配色方案

| | 二色 | 三色 | 四色 |

1	2	3	
80%	0 8 0 0	253 242 247 0	
		25 87 58 0	193 64 82 0

❶❸ ❶❷❺ ❶❷❻❼

1	4	5	
60%	22 47 62 0	205 149 100 0	
		4 39 13 0	238 179 190 0

❶❷ ❶❷❻ ❶❷❹❺

1	6	7	
40%	7 14 75 0	242 216 81 0	
		15 1 38 0	226 236 179 0

❶❻ ❶❷❹ ❶❷❸❻

《应用方案》

———— 国潮插画元素

———— 国潮边饰纹样

❶ ❷ ❹ ❼

———— 国潮插画

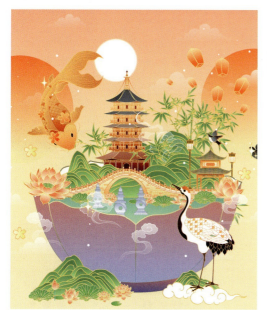

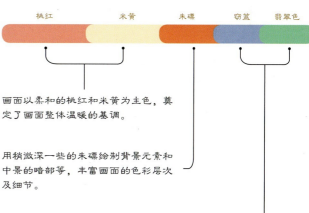

画面以柔和的桃红和米黄为主色，奠定了画面整体温暖的基调。

用稍微深一些的朱磦绘制背景元素和中景的暗部等，丰富画面的色彩层次及细节。

背景、锦鲤和主建筑的用色基本以暖色为主，为了平衡画面的冷暖配比，加入窃蓝和翡翠色等偏冷的颜色。同时，为了削弱红绿的对比，这里使用的绿色系均有偏蓝或偏黄的色彩倾向。

玉红

13-83-62-3
210-74-76

古代常用来形容女子白里透红的肤色，苏轼《减字木兰花·花》中的「多谢春工，不是花红是玉红」即为此意。

绛纱

35-60-45-0
178-119-119

亦称红纱。在古代绛即大赤也，纱即轻细的纱绢。绛纱就好似轻纱遮盖在浓重的绛红色物体上，在阳光照射下变得柔和的颜色。

夕岚

0-35-10-0
246-190-200

即日暮时分，残阳染得山间雾气都微微泛红的雾霭之色。明代袁宏道在《晚游六桥待月记》中用"一日之盛，为朝烟，为夕岚"来赞美此色。

槿紫

30-60-0-0
186-121-177

因像紫色的木槿花而得名，颜色低调又透出优雅的气质，是古代女子常用的服饰色。

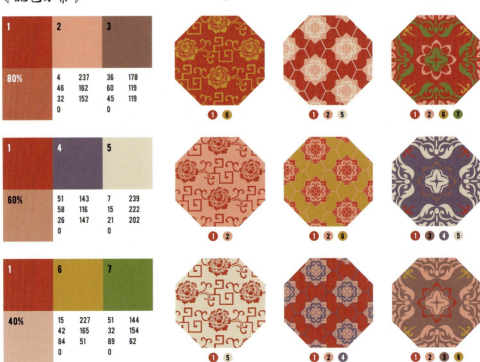

配色方案

应用方案

国潮插画元素

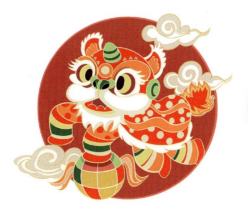

国潮边饰纹样

❶ ❷ ❹ ❼

国潮插画

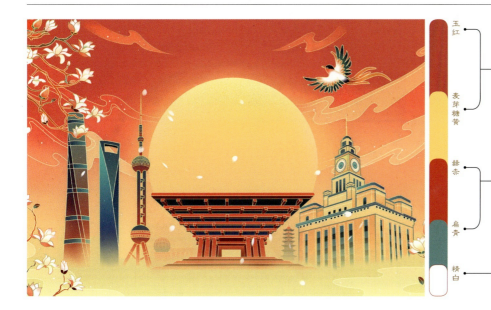

玉红 / 麦芽糖黄 / 赫赤 / 扁青 / 精白

画面以麦芽糖黄为主色，用于建筑、中心的太阳等处。玉红作为辅助色，用于上方背景天空以及靠后建筑的渐变过渡，背景整体颜色融合自然。

在色彩艳丽的背景下，选择饱和度较高的赫赤、颜色更深的扁青表现中间的建筑，可使建筑主体更突出。

在铺满色彩的画面中，选取高明度的精白点缀花瓣、鸟等元素，可增加画面的留白。

银红

10-25-10-0
231-202-211

即银朱和粉红色颜料配成的颜色,红中泛白,似有银光,属于浅红色。此色出现于宋代,被视为具有富贵气息的颜色,受到权贵人家的推崇。

菡萏

10-35-15-0
228-183-191

古人称未开的荷花花苞为菡萏,所以菡萏色是将开未开的花苞尖头那抹粉红色,给人一种神圣纯净的感觉。

彤管

20-50-20-0
207-147-165

即红色兰草的颜色,粉润可人。在古时,此色可为爱情信物的颜色,也可指女史用以记事的杆身漆朱的笔。

莲红

18-62-22-0
208-122-149

指莲花花瓣顶端尖头处的颜色,是古代女子服饰的常用色。张敬徽在《采莲曲》中提到莲红色咏:"游女泛江晴,莲红水复清。"

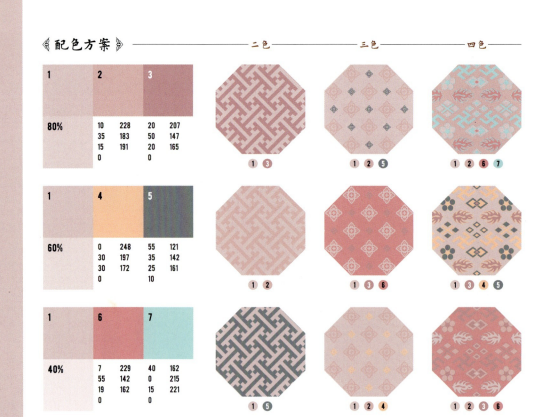

应用方案

国潮插画元素

国潮边饰纹样

1 2 4 7

国潮插画

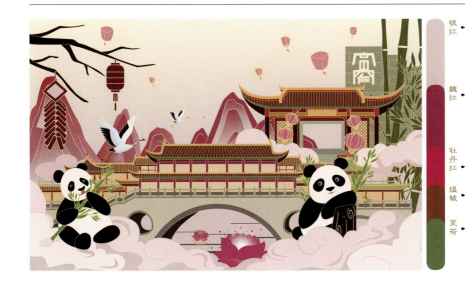

银红色较浅且偏灰，适用于表现远处的背景天空和近景云层，同时也奠定了画面的主色调。其他颜色则以大面积同色系颜色和小面积对比色的搭配方式进行选择。

用更深一些的魏红和牡丹红表现建筑和山脉，与画面主色调统一。

为了平衡和稳定整体配色，选择深一些的缊韨和芰荷分别表现建筑和竹子。

玫瑰红

0-90-0-0
230-46-139

也称『玫红』，类似玫瑰盛开时的颜色。古时，此色无论是作为服饰用色还是化妆的胭脂用色，都很受年轻女子的喜爱。

胭脂水

0-55-15-5
233-141-163

指清代鼎盛时期的官窑瓷器色——胭脂水釉瓷器色。颜色微微偏紫，呈现粉红色，以黄金为着色剂，施于白釉之上，颜色均匀明艳。

水红

0-33-11-0
247-193-201

比粉红略深而较鲜艳的颜色。在古代，年轻女子多习惯穿这种颜色的衣服。例如，《红楼梦》中就有："一件水红妆缎狐肷褶子。"

苏梅

0-65-0-0
236-122-172

用杨梅染制而成的植物色，常用于织物中。在古代，亦可用于形容白皙美人不胜酒力的肤色。

配色方案

	1	2	3	
80%	5 40 10 0	236 176 193 0	0 65 0 0	236 122 172 0

	1	4	5	
60%	0 35 25 0	246 188 176 0	10 20 0 0	231 213 232 0

	1	6	7	
40%	0 10 10 0	253 237 228 0	15 70 55 0	213 105 95 0

二色　三色　四色

❀ 应用方案 ❀

国潮插画元素

国潮边饰纹样

① ② ④ ⑦

国潮插画

玫瑰红 / 粉蓝

画面用玫瑰红和粉蓝作为双主色，两个颜色虽为对比色，但渐变表现后能够很自然地融合搭配。

桃红 / 青绸 / 柘黄

近景选择与背景同色系的桃红、青绸，与浅色柔和的背景色形成对比，以此将画面空间的远近区分开。牛元素选用了柘黄，虽然近景颜色彼此之间色系差异较大，但是它们在明度和饱和度上很协调，使得整体画面具有统一感。

十样锦

0-43-22-0
244-171-172

原指五代蜀地出产的十种织锦的统称,也是蜀锦的主要品种。后来,十样锦是一种粉色纸笺的名字。唐朝女诗人薛涛,用草木将纸张染成浪漫的粉色,用来写信。

海天霞

1-16-11-0
250-226-220

一种明代特有的女装色彩,指白中微红。明末宫女常穿海天霞色衫子,似白微红,雅中微艳,十分迷人。

粉红

0-41-28-0
244-175-164

呈浅红色,是红与白混合的颜色,古代多为女子服饰用品之色。宋代苏轼在《戏作鮰鱼一绝》中便提到"粉红"一词——"粉红石首仍无骨,雪白河豚不药人"。

霞光红

0-63-18-0
237-127-153

霞,赤云气也,日出和日落时常出现霞光。白居易有诗云:"霞光红泛艳,树影碧参差。"霞光红即指类似天空中霞光的红色。

应用方案

———— 国潮插画元素

———— 国潮边饰纹样

———— 国潮插画

画面以粉色系为主色调，因此背景色大面积选用了十样锦和海天霞渐变色，窗框用了同色系的红梅粉。窗框用色略深于背景，以便将画面中心区域凸显出来。

作品的主题是端午节赛龙舟的局部场景，因此选择与节日相宜的绿色系表现窗框内的水面、天空等，其中水面用松石绿表现。龙舟以及塔楼建筑选用了与主色调相近的松花和矾红，整体颜色既和谐又富有变化。

藕荷色

5-20-10-0
241-216-217

在古代是一种常用的服饰色，常与浅紫、黄、白搭配，给人以清新干净、温馨之感。

凤仙粉

11-55-18-0
222-141-163

一种类似粉色凤仙花的颜色，此花又称染指甲草，明代瞿佑《剪灯新话》中记载："要染纤纤红指甲，金盆夜捣凤仙花。"

香叶红

5-50-25-0
234-154-159

指香叶的颜色，其红叶如火，充满热烈的气息，正是香叶红的特征。宋代诗人王安石在《景福殿前柏》中云："香叶由来耐岁寒，几经真赏驻鸣銮。"

石蕊红

8-23-9-0
235-208-215

一种春花绽放时的色彩，带有微妙雾气的淡粉灰色调，给人一种温柔感。在张先的《般涉调》中提到："冰齿映轻唇，蕊红新放。声宛转，疑随烟香悠扬。"

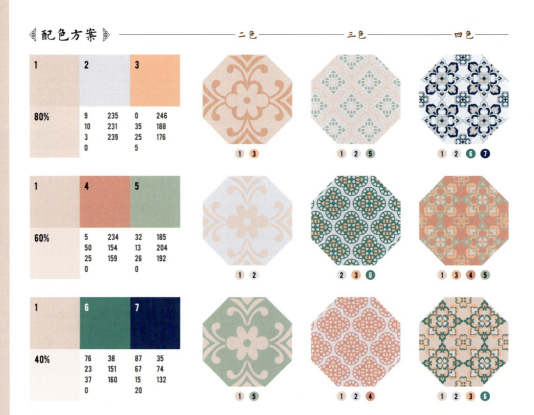

◆ 应用方案 ◆

国潮插画元素

国潮边饰纹样

① ② ④ ⑦

国潮插画

藕荷色　碧落　缥　枯黄　石蕊红

藕荷色为整个画面提供了清冷柔美的色彩基调，搭配同样意向感受的碧落，两种颜色以纯色或渐变的方式表现各个元素，使画面主体色彩干净、雅致。

以保持画面统一的色相搭配方式，选用缥和枯黄加强凤凰的细节和色彩层次感。其中，用缥和枯黄对凤凰羽毛进行局部加深，远处缥缈的云雾和凤凰的尾羽用石蕊红渐变表现，增加画面的灵动感。

国色之美 GUO SE ZHI MEI

缃色 鹅黄 琉璃黄 明黄 栀子色 赤金 藤黄 雌黄 柘黄 萱草色 九斤黄 姚黄 土黄 缣缃 米黄

第三章 黄色之美

HUANG SE ZHI MEI

缃色

5-0-65-0
249-241-114

指微青涩的浅黄色，汉代《释名》中记载，缃也是初生桑叶的颜色。缃色还泛指杨桃的青黄色。《茶经·五之煮》中，茶圣唐代陆羽认为缃色的茶汤为上品好茶。

象牙黄

10-19-47-0
234-209-147

由象牙的颜色来命名，淡黄中带灰。象牙黄也是瓷器釉色，釉面淡雅光洁。

柳黄

31-3-90-0
193-211-46

指像柳树芽那样的嫩黄绿色，是古代常用服色。在《辍耕录·写像诀》和《红楼梦》中均有提到柳黄服饰色。

葱黄

16-5-46-0
234-227-159

一种较浅的淡黄色，黄中泛绿，类似葱较嫩部分的颜色，古代多用作服饰色。《红楼梦》中提到"葱黄绫子棉裙"，其中的"葱黄"即为此色。

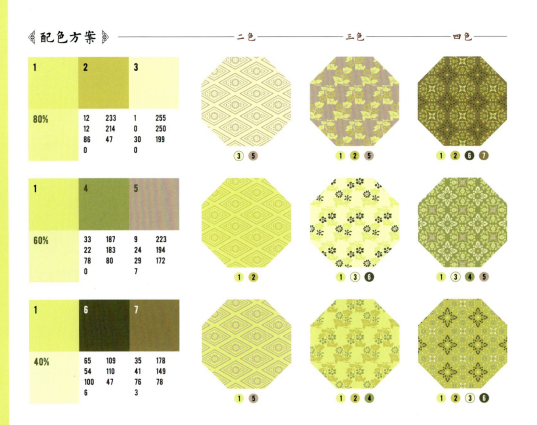

应用方案

国潮插画元素

国潮边饰纹样

① ② ⑥ ⑦

国潮插画

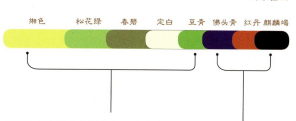

缃色　松花绿　春碧　定白　豆青　佛头青　红丹　麒麟竭

画面整体采用浅黄绿色调。背景底色用缃色和松花绿渐变表现，主体元素部分选择春碧、定白和豆青分别表现堆叠书籍以及荷叶底色，整体色调统一。

在近似色的配色中，加入对比强烈的佛头青、红丹，表现山石层次细节以及荷花等元素，丰富画面的色彩。麒麟竭作为深色点缀在画面中，可平衡画面色彩的轻重比例。

鹅黄

0-25-100-0
236-187-0

指雏鹅毛、鹅嘴的淡黄色，古诗文中常以鹅黄比喻呈浅黄色的事物。鹅黄亦是古代服饰常用色。

黄白游

9-4-45-0
239-235-162

一种黄与白中间的颜色，若白轻黄。汤显祖《有友人怜予乏劝为黄山白岳之游》中有"欲识金银气，多从黄白游"，以具象的美感出现。

樱草色

18-0-71-0
222-229-99

樱草是一种报春花科植物。樱草色指樱草花心的黄色，为偏冷的黄色，它代表春季的光线，象征活力与生机。

韭黄

13-13-65-0
230-214-110

形容在黑暗中生长的韭黄蔬菜叶尖的颜色。清代刺绣名家丁佩曾在《绣谱》中提及这种颜色。

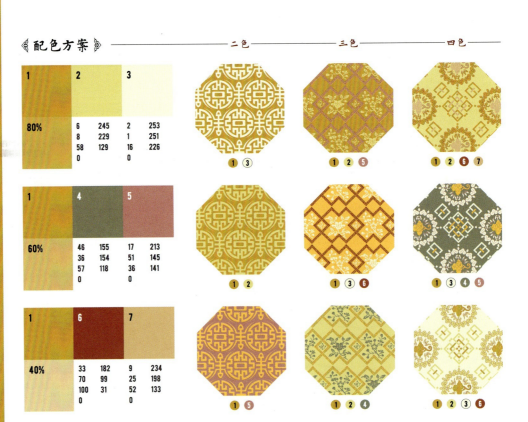

※ 配色方案 ※

应用方案

国潮插画元素

国潮边饰纹样

❶ ❹ ❺ ❼

国潮插画

松花黄
鹅黄

画面以松花黄为主色，鹅黄为辅助色。鹅黄和松花黄叠加表现背景天空和云层。画面中心的太阳留白且边缘模糊，营造出泛光的效果。

密陀僧
金瓜黄
酡红
竹青色
群青

中心的建筑主体用饱和度较高的密陀僧、金瓜黄、酡红等搭配表现，在画面中明艳、突出。前景环绕的山用对比色的竹青色和群青表现，与建筑主体的深色相呼应。

琉璃黄

0-18-99-9
240-200-0

指古代皇家建筑琉璃瓦片的黄色，传统上象征正统、皇权与辉煌。琉璃黄在明清两代都是宫殿、陵寝建筑、皇家寺庙的御用砖瓦色。

松花黄

8-11-53-0
240-223-139

指松花粉的颜色，呈嫩黄色。松花黄也是一种传统小吃的原料，宋代林洪在《山家清供》中提到如何以松花黄做松花饼。

蛋黄

5-19-73-0
244-209-85

瓷器釉色名，色呈淡黄。蛋黄色多用于一色釉器上，出现于清康熙年间。

泥金

21-36-59-0
209-170-112

金粉制成的金色涂料，用来装饰笺纸或涂于漆器上。泥金彩漆工艺在中国拥有悠久的历史，但濒临失传。

◆ 配色方案 ◆ — 二色 — — 三色 — — 四色 —

	1	2	3		
80%		38 87 88 11	160 60 45 0	6 3 27	244 242 202

	1	4	5		
60%		67 62 100 28	88 81 36 0	15 60 71	215 126 76

	1	6	7		
40%		45 34 72 0	158 156 91 39	58 79 81	94 52 42

应用方案

国潮插画元素

国潮边饰纹样

❶ ❷ ❸ ❻

国潮插画

画面用橙黄和松花黄渐变混色表现背景底色，中心的太阳用明亮的琉璃黄突出其光芒四射的感觉。主体建筑物的底色同样使用这三个同色系颜色，但需要通过明暗对比做出形状的区分。比如东方明珠塔用琉璃黄底色对比背景的松花黄底色。

画面近似色较多，选择色相差别较大的唇脂、棕枫绿和暗蓝绿刻画建筑细节，让建筑更显精致。

资源下载码：gszmps

明黄

7-21-81-0
240-204-62

明黄作为清朝历代皇帝朝服御用色，是一种纯度高的明亮冷调黄色。自唐代以后，臣民不得穿黄色衣物，至民国建立后百姓才能使用明黄色。

雄黄

15-31-89-0
223-180-40

一种橙黄色的中药材，也是四硫化四砷的俗称，在国画颜料中称作石黄。

黄封

38-38-66-0
174-155-99

即宋代官酿，因用黄罗帕或黄纸封口，得此酒名，后指代颜色名称。王文诰辑注《苏轼诗集》："京师官法酒，以黄纸或黄罗绢幂瓶口，名黄封酒。"

金瓜黄

0-20-95-0
253-209-0

因金瓜皮的颜色而得名，呈现出鲜黄色调。清代《汀州府志》中记载："金瓜色黄，圆而有瓣。"

配色方案

二色　三色　四色

1	2	3		
80%	11 42 89 43	155 111 17	11 42 100 0	227 162 0

1	4	5		
60%	48 0 10 0	136 207 228	22 70 30 0	200 103 130

1	6	7		
40%	27 4 26 0	197 222 200	78 40 38 0	54 128 145

《应用方案》

———— 国潮插画元素

———— 国潮边饰纹样

1 5 4 7

———— 国潮插画

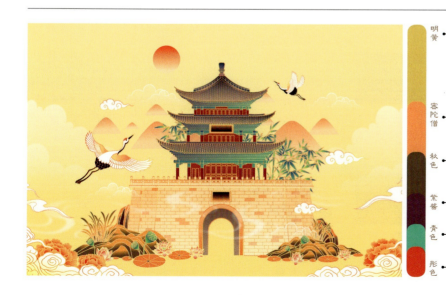

明黄　用明黄作为主色来表现背景，搭配辅助色密陀僧表现的墙体和远山，渲染出城楼在夕阳中的色彩基调。

密陀僧

秋色　选择低饱和度的秋色和紫酱表现前景堆石和建筑屋顶等细节，增加画面的深色。

紫酱

青色　用青色和彤色点缀建筑和前景元素的细节，与背景色对比强烈，突出主体元素。

彤色

栀子色

5-17-74-0
245-213-83

指栀子果实的黄色汁液直接浸染织物所染出的颜色，色相为偏红的暖黄色。栀子是我国早期使用且很好用的天然染色剂。

女贞黄

5-5-40-0
247-238-173

呈淡黄色，可通过牛膝菊煎水提取出染料，加以媒染剂染制出此色，其色泽淡雅清新。

檗黄

5-0-65-0
249-241-114

一种来自黄檗树皮中的黄色汁液色素，是中国古代制纸时的染纸颜料，檗黄色感庄重、斯文又典雅。

大块

25-30-60-0
202-178-114

一种大地的精神之色，如同陶渊明在《自祭文》中所言："茫茫大块，悠悠高旻，是生万物，余得为人。"这种色彩深沉而生机盎然，承载着大自然的力量。

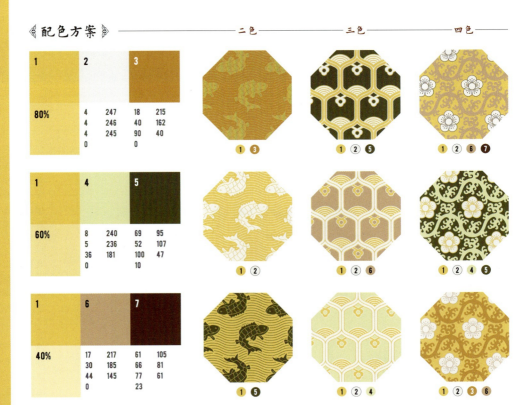

≼ 应用方案 ≽

国潮插画元素

国潮边饰纹样

① ⑤ ⑥ ⑦

国潮插画

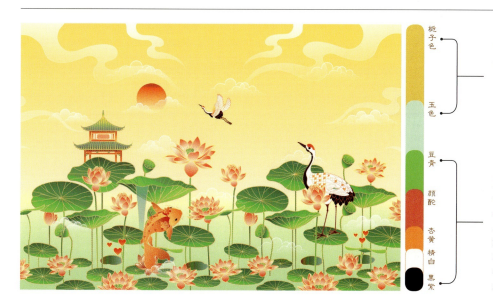

画面背景底色采用浅栀子色和玉色渐变表现，主体荷塘的线条勾画也采用栀子色，与背景色相呼应。

为了表现夏日荷塘景色的清新感，选用色彩明亮的豆青和颜酡表现荷叶和荷花。锦鲤选用杏黄，与背景颜色区分开。仙鹤用精白和黑紫点缀，增加视觉亮点。

赤金

9-31-78-0
234-185-70

呈微红的暖黄色，盛唐是开启金光灿耀风气的时期，金粉是唐代敦煌壁画的颜料用色。唐人亦喜用金饰装饰服饰，追求绚丽夺目的效果。

粉黄

5-0-42-0
248-245-172

即黄色加白色混合的颜色，是陶瓷粉彩的颜料，用来画花纹和人物装饰等。

虎皮黄

13-38-90-0
225-169-36

指虎皮黄石材的颜色，因石头颜色像虎皮而得名，常见于石雕、石制家具、石板路等中。

金色

13-22-60-0
228-200-117

一种略深的黄色，与黄金同色，因此很多国家都视其为至高无上的象征，代表着高贵、光荣和辉煌。

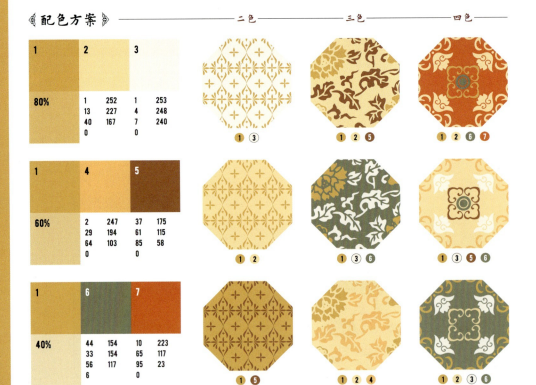

❖ 应用方案 ❖

———————————— 国潮插画元素

———————————— 国潮边饰纹样

① ③ ⑥ ⑦

———————————— 国潮插画

赤金　漾波　云母　精白　棕黑　乌金

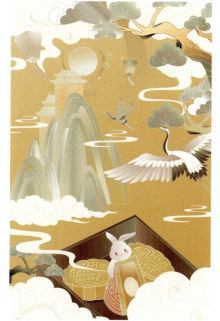

用赤金作为画面主色，漾波、云母、精白作为辅助色，确定画面整体的色彩基调。其中背景底色和前景月饼用赤金表现，前后颜色相呼应。远山和仙鹤则用漾波和云母混合搭配，表现出远山景象的疏离感，增大空间感。

前景月饼盒子及细节用棕黑、乌金进行点缀，增加画面的重色面积，突出主体元素。

藤黄

5-35-80-0
240-180-62

也叫月黄，是一种较为明亮的黄色，取自海藤树树脂，多用于建筑彩绘，也是中国画常用的黄色颜料。

松花

5-25-65-0
242-200-103

即是松树花粉的颜色，是比较亮丽的浅黄色，给人细嫩温婉的感觉。松花色的笺纸在古代深受文人的喜爱。

椒房

10-45-70-0
228-159-84

即带一点灰的橙色。汉代皇后居住的温室墙壁颜色就叫椒房，"椒"指花椒，以椒涂室，取其温暖，"房"具有多子多孙的寓意。

郁金

20-55-85-0
208-134-53

即从姜科植物的块根中提取的染料。自汉代起，郁金作为黄色染料已经被广泛应用。唐代，郁金似乎成了年轻女性的常用色。

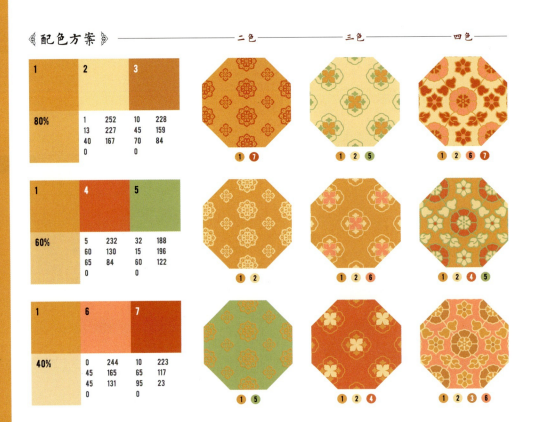

应用方案

国潮插画元素

国潮边饰纹样

国潮插画

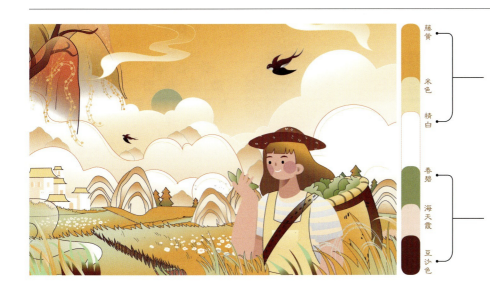

画面用黄白色调营造秋日田野的色彩氛围。用藤黄、米色以及精白相互渐变搭配，分别表现天空、云朵以及稻田。为了突出前景人物，将中间的背景云层和山的明度提高，增加精白的使用面积。

稻田中加入少许春碧，给画面增添一丝生机和活力。用黄色的邻近色海天霞和豆沙色等红色系颜色表现人物的肤色和细节，保持整体配色的统一性。

雌黄

0-35-72-0
248-183-81

密陀僧

0-50-70-5
236-149-77

又称铅黄，为橘黄色的矿物晶体，在古代用途广泛，既为国画颜料，又为炼丹家炼丹药的原料。

橙黄

0-46-91-0
244-160-22

指像橙子黄里带红的颜色。苏轼《赠刘景文》一诗中用"橙黄橘绿"来形容橙子熟后的颜色。橙黄也是一种干型绍兴黄酒的颜色。

姜黄

2-30-59-0
246-193-114

指中药材姜黄的颜色，为姜科植物姜黄的根茎所呈现的淡淡的暖黄色。姜黄色在古代常见于上衣、女子头饰等中。

为矿物名，呈橙黄色，可用来制作颜料。国画颜料中又称其为黄信石，在盛唐时期敦煌石窟绘画中大量使用。因和纸色相近，古人也用雌黄来涂改文字。

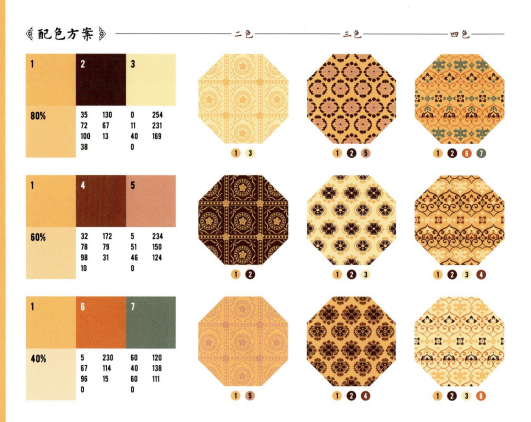

◈ 配色方案 ◈ — 二色 — 三色 — 四色

	1	2	3			
80%	35 72 100 38	130 67 13 0	0 11 40 0	254 231 169		

	1	4	5			
60%	32 78 98 10	172 79 31 0	5 51 46 0	234 150 124		

	1	6	7			
40%	5 67 96 0	230 114 15 0	60 40 60 0	120 138 111		

应用方案

国潮插画元素

国潮边饰纹样

1 3 4 7

国潮插画

雌黄

葭菼

二绿

黄封

三公子

画面采用邻近色配色的方式。选用雌黄为主色,将颜色用于背景天空、建筑以及下方云彩。再搭配辅助色葭菼,渐变表现水面部分,整体色彩过渡自然。

基于画面基础色调,用作为邻近色的二绿和黄封刻画建筑的主体,继续统一色调。中心建筑加入雌黄的对比色三公子,强调建筑的暗部细节,丰富色彩变化。

柘黄

0-46-82-0
244-161-53

为略显红色的暖黄色，来自柘树的黄色素。由柘树黄色素浸染的衣服称为柘黄袍。自隋代成为皇帝御用袍，一直维持到清代。柘黄在传统上代表尊贵、权力。

黄鹂留

5-20-65-0
244-209-105

即黄鹂羽毛的颜色，在古诗中常与春天相伴出现。比如杜甫《绝句》中的"两个黄鹂鸣翠柳"就给人春天生机勃勃的感觉。

鞠衣

25-40-85-0
204-159-57

像初生桑叶的颜色。在《周礼·天官·内司服》中提到："鞠衣，黄桑服也。色如鞠尘，象桑叶始生。"此外，鞠衣也是古代皇后在盛大场合所穿服饰的名称，该服饰的颜色就为鞠衣色。

驼绒

38-73-97-2
171-92-38

指骆驼腹部的绒毛颜色，深黄赤色。古代多用作夹袄色，《扬州画舫录》和《红楼梦》中均提到过该颜色。

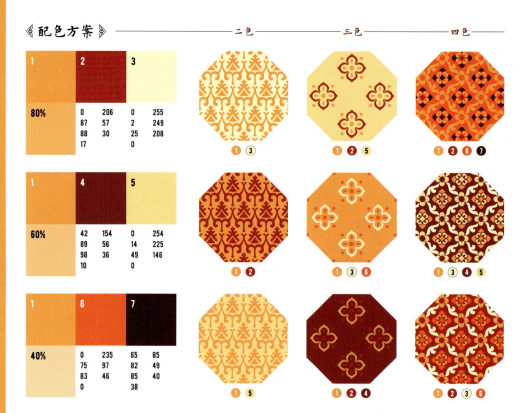

应用方案

国潮插画元素

国潮边饰纹样

国潮插画

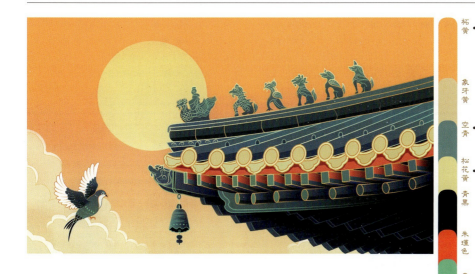

画面用对比色配色的方法。以柘黄和象牙黄两色为天空底色，两个颜色相近，背景色彩显得柔和、干净。选择对比色空青为屋檐底色，让主体屋檐与背景天空形成鲜明的视觉对比。

用明亮的松花黄表现月亮以及屋檐的椽头部分，让黄色系协调主体元素的用色。选择青黑、朱瑾色和青色表现屋檐暗部以及彩绘部分，加强立体感和完善细节。

色卡：柘黄、象牙黄、空青、松花黄、青黑、朱瑾色、青色

萱草色

5-55-90-0
234-140-33

即萱草花的颜色，色黄中含红，与橘色相近。在古代，萱草色曾是时尚流行的服饰色，亦是含有思念母亲寓意的颜色。

麦芽糖黄

0-20-70-0
253-211-92

最早可追溯至《诗经》中的"周原膴膴，堇荼如饴"，其色呈淡微金黄色。后用"麦芽糖黄"来称呼与麦芽糖颜色相似的黄色。

橘黄

10-60-80-0
224-128-58

因颜色类似于柑橘而得名。在中国古代的服饰中，偶尔作为配色或在局部点缀使用。

缃叶

10-15-75-0
236-212-82

形容秋季荷叶的枯黄的颜色。"缃"来自浅黄色的丝织品，常用于制作书画卷轴和套袋，被称为"缃帙"。

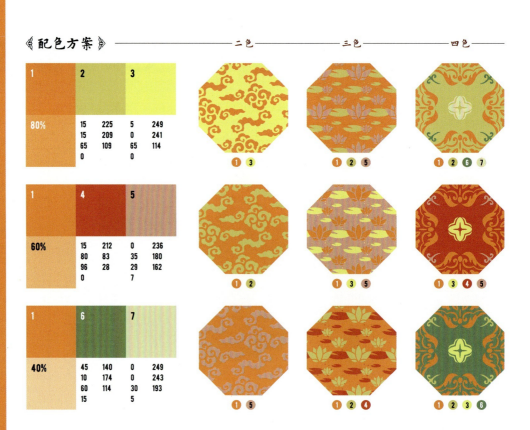

《应用方案》

国潮插画元素

国潮边饰纹样

国潮插画

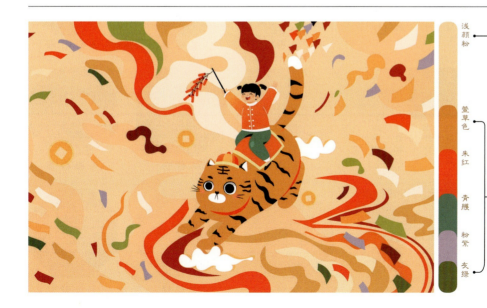

浅颜粉 — 画面主题表现为热闹喜庆，因此在搭配上选择多色相颜色组合。为了画面色彩不显散乱，以浅颜粉为画面的基础底色。

萱草色 / 朱红 / 青腰 / 粉紫 / 葵绿 — 老虎、丝带、人物使用饱和度较高的萱草色、朱红以及青腰表现。周围的彩带元素在颜色选择上，以近似色为主，加入粉紫、葵绿等邻近色和对比色，让画面色彩变化丰富。

九斤黄

15-35-70-0
221-175-89

因与上海著名土鸡品种『九斤黄』的颜色相似而得名。其色给人以明亮活泼之感，可用生姜黄磨粉调制而成。

库金

13-54-78-0
220-139-65

是金箔色的一种，指成色好的纯金色，微发红。古代常用库金来做佛像脸和身体的装饰色，后来也常用作建筑装饰色。

缊韨

46-76-88-10
147-80-50

缊，赤黄之间色。缊韨本意指古代祭服上的浅赤色蔽膝，后用来代指此种颜色。《礼记正义》有言："一命缊韨幽衡……韨之言亦蔽也。缊，赤黄之间色，所谓韎也。"

紫瓯

53-74-100-22
122-73-33

指紫砂茶器的颜色，其色沉寂而质朴，给人以稳重之感。欧阳修《和梅公仪尝茶》曾咏："喜共紫瓯吟且酌，羡君潇洒有余清。"

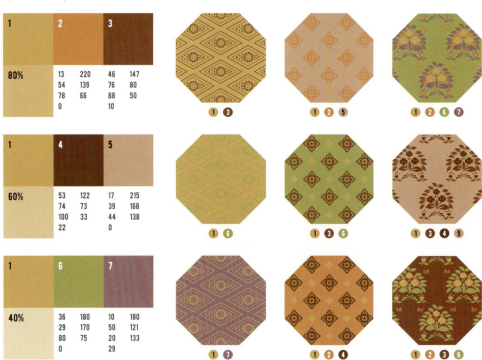

◈ 应用方案 ◈

———————————————————————————————————— 国潮插画元素

———————————————————————————————————— 国潮边饰纹样

❶ ❸ ❺ ❼

———————————————————————————————————— 国潮插画

画面整体采用黄棕色调。用九斤黄作为主色，大面积地运用到背景天空以及山脉上。库金、土棕以及浅栗黄作为辅助色，增加山脉的色彩层次，同时刻画背景神牛的图案细节。

建筑屋顶使用主色调的对比色漾波，云彩使用高明度的米黄，增加画面色彩亮点以及空间留白。

九斤黄　库金　土棕　浅栗黄　漾波　米黄

姚黄

15-15-70-0
226-209-97

因颜色像牡丹名品『姚黄』而得名，是一种介于黄色和绿色之间的微妙颜色，有着青苹果的清新，又带着鹅黄的淡雅。

草黄

26-30-88-0
201-175-51

即像枯草那样黄而微绿的颜色。这种颜色古典、自然、低调，常在诗中出现，以衬托秋风萧瑟的意境。

雅梨黄

5-19-73-0
244-209-85

鸭梨原名雅梨，即如鸭梨表皮一样浅黄水灵的颜色。古人常用于染制清透的黄色纱衫裙，是常用的服饰色。

谷黄

16-33-96-0
221-176-0

即谷子成熟的颜色，黄色中稍带红色，是古代常用的服饰色。这种颜色是象征丰收的颜色。

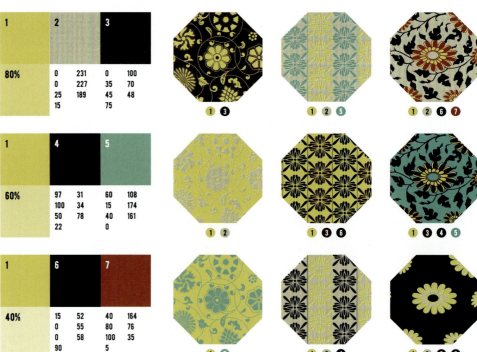

配色方案

《应用方案》

———— 国潮插画元素

———— 国潮边饰纹样

❶ ❸ ❺ ❼

———— 国潮插画

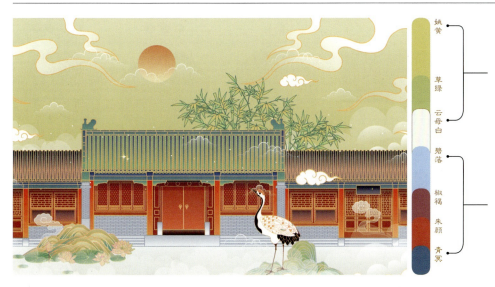

画面以姚黄搭配草绿以及云母白，表现背景天空、屋顶以及地面底色，明确了整体色调。

选择碧落、椒褐、朱颜以及青冥等色表现建筑，通过色彩轻重和色相对比，让建筑色彩更加突出和丰富。

土黄

12-41-98-2
224-162-0

是大地和黄土的颜色，色呈黄褐。在古代，土黄颜料源于赭石最外层的黄色物质，经过精制后成为中国画矿物颜料。

棕绿

57-54-100-7
127-112-42

指棕榈树叶的颜色，它在绿色中带有一丝棕色的倾向。此外，棕绿色也是用来形容绿碧玺宝石的一种颜色。

芸黄

20-30-60-0
212-181-114

古时芸黄常用于形容枯草的颜色。诗句中可找到很多印证，如南平王刘铄《歌诗》中的"朱华先零落，绿草就芸黄"。

金埒

21-41-71-0
209-160-86

金钱宝地之色，出自刘义庆《世说新语笺疏·汰侈》中的"买地作埒，编钱匝地竟埒。时人号曰金沟"。以铸钱为界的骑射马场，同时喻指豪侈的马场。

配色方案

应用方案

国潮插画元素

国潮边饰纹样

国潮插画

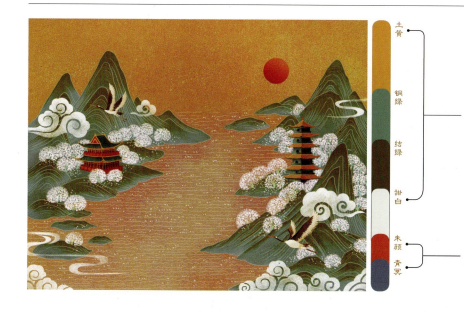

画面采用对比色搭配的方式，景物山脉选择铜绿与结绿渐变混色表现，结绿集中于山尖，小面积向下自然过渡。以土黄为底色表现背景天空、湖水，衬托出山脉的色彩。用甜白表现树林和祥云，增加画面的留白。

选择颜色更深的朱颜和青冥，刻画建筑细节，通过色相对比，让两个建筑成为画面的视觉宽点。用朱颜细化湖水部分。

缣绨

20-20-40-0
213-200-160

为书写用的细绢的颜色，为浅黄色，色调柔和、素雅。它也是唐代女子裙子的常用色，并且称缣绨色的裙子为绨裙。

韶粉

15-10-20-0
224-224-208

古代妇女常用妆色，也是中国画传统颜色。宋应星在《天工开物》中记载："此物古因辰、韶诸郡专造，故曰韶粉。"

云母

20-20-25-0
212-202-189

中国画传统颜料色，呈半透明状。在敦煌壁画、法海寺壁画中都有使用。李商隐在《嫦娥》一诗中云"云母屏风烛影深，长河渐落晓星沉"，其中就有云母的身影。

茧色

35-40-65-0
180-154-100

即蚕茧的黄色，为古代常用服饰色。清代《苏州织造局志》中记录有茧色，颜色深浅跟染料、工料有关系。颜色越深，染色用料和工艺越复杂。

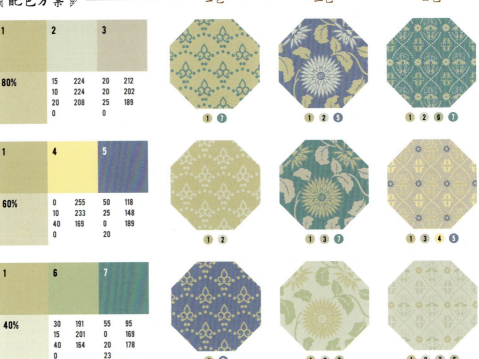

应用方案

国潮插画元素

国潮边饰纹样

国潮插画

| 缃缃 | 缃缃色彩柔和，用其作为背景底色，再搭配苍烟落照的碗和山石，让画面色调呈现出一种典雅沉静的色彩氛围。 |

选择苍烟落照的邻近色深棕，表现山石的深色层次和亭子梁柱，加强画面中的深浅对比，同时也让画面中的色彩结构更稳定。

亭子的瓦面用低明度的晴岚表现，整体配色稳定和谐。同时使用米白表现云雾，营造仙气缥缈的感觉。

米黄

0-10-25-0
254-235-200

因似大米的颜色而得名。古代，米黄色常用于刺绣、服饰等织物之上，给人以端庄、干净利落之感。

莲子白

10-14-36-0
234-219-174

取自莲子，一种与莲子外皮相近的颜色，色白稍带微黄，偏暖色调。

素色

7-8-15-0
240-235-220

即为练白色，一般指蚕、丝、绸、桑等面料的本色。明代诗人何景明在《秋江词》中云"江白如练月如洗"，赞美此色的洁白淡雅、澄净如练。

玉色

20-0-24-0
214-234-208

即玉的颜色，也是传统绘画中常用色。古时用于指容色不变，也有形容美貌或比喻坚贞的操守的意思。

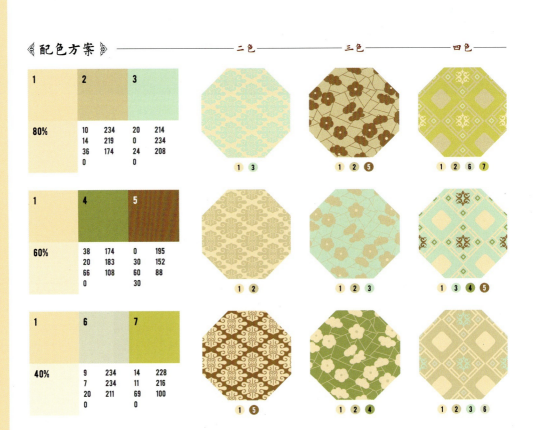

≪ 应用方案 ≫

——— 国潮插画元素

——— 国潮边饰纹样

1 3 4 7

——— 国潮插画

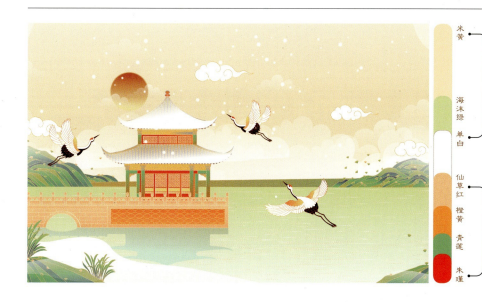

画面用米黄和海沫绿分别搭配单白表现天空和水面，整体色调给人以干净、清透的感觉。

画面主体的石桥和亭子以暖色调为主来表现。用比背景米黄更深的仙草红表现石桥，用鲜亮的橙黄和朱瑾刻画亭子的细节，再加入少许对比色青莲点缀，让主体元素的整体色彩丰富且活泼。

国色之美

GUO SE ZHI MEI

宝石绿
祖母绿
石绿
青膑
锅巴绿
孔雀绿
碧色
翡翠色
艾绿
湖绿
松石绿
苍绿
绿云
青白

柳色
竹青色

第四章
绿色之美
LÜ SE ZHI MEI

柳色

41-0-91-0
168-205-52

指柳树细长成条状的叶子的颜色，古人以柳色代表春色，亦可比喻思念的情绪。柳色又是国画用色之一，古代用『枝条绿入槐花合』来调制柳色。

松花绿

35-0-66-0
181-214-115

呈嫩绿色，应指松花靠近松果边带绿的颜色。松花绿多用作服饰颜色，《红楼梦》中提到过松花绿汗巾。

葱绿

47-0-96-0
151-199-40

浅绿中显微黄，也叫葱心儿绿。清代《红楼梦》等小说中多次出现此色的服饰描写，如"葱绿杭绸小袄""葱绿抹胸"。

秧色

58-9-84-0
119-179-79

出于清朝，指稻秧之色，出自《布经》。秧色翡翠价格不菲，可做戒指、项链吊坠等饰品。

配色方案

	1	2	3
80%	66 16 82 0	95 164 84 0	8 0 0 0
			239 248 254

	1	4	5
60%	86 53 100 23	33 89 46 0	34 11 19 0
			180 206 206

	1	6	7
40%	0 0 57 0	255 246 135 0	84 60 67 46
			84 80 20

《应用方案》

———— 国潮插画元素

———— 国潮边饰纹样

① ⑤ ⑥ ⑦

———— 国潮插画

整体画面采用明亮的蓝绿色调，选择粉青大面积表现背景底色，用葱青、粉白色渐变丰富远山和云层的细节。用更为明亮的柳色表现草地，通过颜色的明亮对比，拉开画面的空间层次。

前景的主体人物选用色相对比较大的窣陀僧、海蓝绿以及珊瑚红表现人物的细节色彩，突出主体元素，色彩上与远处太阳、房屋相呼应。

105

竹青色

61-36-70-0
117-142-97

指竹子外面青绿色的表皮颜色，也是花草国画中常用的颜色。除此之外，竹青色还是古代建筑瓦当的颜色之一，"红墙绿瓦"中的绿就包含竹青色。

瓜皮绿

79-51-93-22
58-95-52

翡翠绿色等级的专有名词之一，指翡翠的颜色呈现半透明或不透明的状态，色欠纯正，绿中闪青，类似西瓜皮的颜色。

梧枝绿

68-10-38-0
71-173-168

也称"碧梧枝"，一种清新而柔和的颜色，类似梧桐树枝的颜色。宋代何梦桂在《最高楼》中描述："清池拥出红蕖坠，西风吹上碧梧枝。"

嫩绿

36-0-90-0
181-210-51

指比较浅、清淡的绿色，多见于诗词中，如清代魏宪在《舟中早发》中写道："嫩绿初归柳，新红浅著花。"

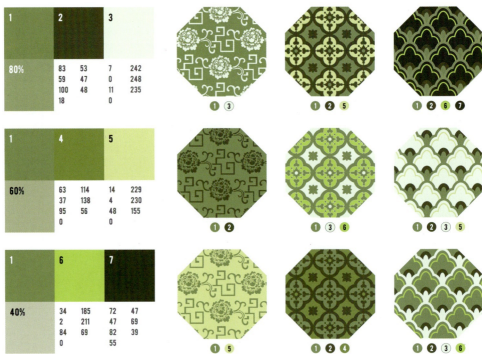

应用方案

国潮插画元素

国潮边饰纹样

1 5 6 7

国潮插画

竹青色　浅草黄　缥黄　彤色　靛青　象牙黄　素白

画面采用竹青色大面积表现墙面底色，用同色系的浅草黄表现纱幔的轻薄和透气感。选用色相对比强的缥黄表现窗框，将饱和度更高的彤色点缀在人物配饰和周围的花卉上，让主体元素在色彩对比下更加出彩。

人物的服饰和琵琶用明度较高的素白和象牙黄，用靛青表现衣服和凳子的暗部，在红绿强对比的背景下，更能突出人物。

宝石绿

90-0-100-0
0-160-64

一种中国传统的绿色，以绿宝石的颜色命名。不同类型的石头及其不同的绿色层次和特点。《南村辍耕录》中有记载，描述了

橄榄绿

67-62-100-27
89-82-37

因橄榄果的颜色而得名，指像橄榄果实那样的黄绿色。《本草纲目》中记载："橄榄名义未详。此果虽熟，其色亦青，故俗呼青果。"

蔻梢绿

46-11-62-0
153-189-121

指豆蔻花在枝头呈现的浅浅青绿色。杜牧的《赠别》中记载："娉娉袅袅十三余，豆蔻梢头二月初。"

绿琉璃

74-38-79-1
77-131-84

指类似绿色琉璃瓦的颜色，此种绿色明亮稳重，多用于城门或王公府第等处。

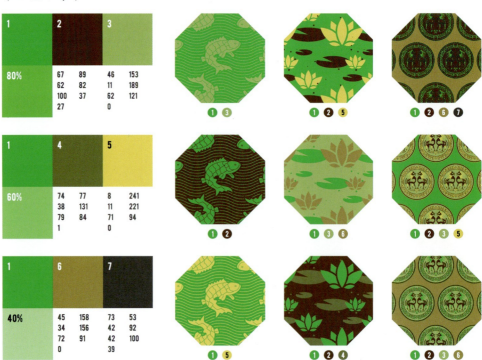

配色方案 — 二色 — 三色 — 四色

《应用方案》

———— 国潮插画元素

———— 国潮边饰纹样

❶ ❷ ❺ ❼

———— 国潮插画

玉色　宝石绿　蔻梢绿　锅巴绿　密陀僧　松花

画面选择玉色表现天空底色。用同色系的蔻梢绿表现汹涌的浪花，与背景底色搭配协调。加入饱和度更高的宝石绿，表现浪花的暗部，加强浪花的立体感和色彩变化。

选择与背景、浪花的近似色锅巴绿表现龙舟。龙头的毛发细节和人物部分选用绿色的对比色密陀僧和松花，色相对比让龙舟和人物的细节更显精致。

祖母绿

69-0-53-53
23-111-88

指绿矿石带有莹亮光泽的深绿色，也是一种绿宝石名称。祖母绿宝石于辽金时期经西域人带入中国，受到皇亲贵族的喜爱，佩戴祖母绿制成的饰品成为当时的一种潮流。

松绿

87-43-89-4
2-115-71

指松叶的颜色，正绿色中夹杂一点黑。它是陶瓷粉彩用颜料，也是端砚颜色之一。

青葱

78-14-95-0
30-156-66

形容植物浓绿，也借指草木的幼苗或树木葱茏的山峰。唐代韦应物在《游溪》中描述："远树但青葱。"

油绿

73-0-100-0
51-173-55

指光润而浓绿的颜色，油绿在清代较为普遍，且多用于丝帛染色，染色方法记录于《古今医统大全》。

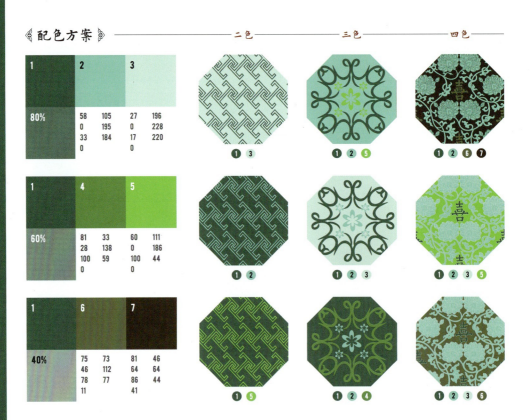

配色方案

应用方案

国潮插画元素

国潮边饰纹样

国潮插画

画面以绿色调为主，搭配少许邻近色和对比色突出夜晚中的明月、孔明灯和城楼建筑等。背景底色选用祖母绿和蔻梢绿渐变过渡，城墙部分加入米黄。用祖母绿的邻近色青冥刻画建筑屋顶的细节，色调统一又与背景有所区分。

祖母绿 / 蔻梢绿 / 米黄 / 青冥

对比色选择彤色和榮黄，用于点缀各个光源部分，表现发光的效果。

彤色 / 榮黄色

石绿

83-37-66-0
23-128-105

绿沉

83-32-100-0
24-132-59

指浓绿色，被漆、染为浓绿色的器物也被称为"绿沉"，唐代杜甫在《重过何氏》中描述："苔卧绿沉枪。"

鹦鹉绿

67-12-100-0
91-166-51

指像鹦鹉绿色羽毛的颜色，呈碧绿青翠色。该色一般用于瓷器中，釉面明亮娇媚，很有特色，器物以细颈瓶、水盂、笔洗常见。

葱倩

66-41-81-1
108-134-80

也形容草木青翠而茂盛。葱倩亦是柴窑瓷器色之一，清代《两般秋雨庵随笔》中记载柴窑碎片：色亦葱倩可爱。

国画及壁画中一种重要的颜色。呈蓝绿色。依深浅分为头绿、二绿、三绿、四绿等。用于画山石、树干、叶，以及点苔等。石绿也是古时炼丹家炼丹的材料。

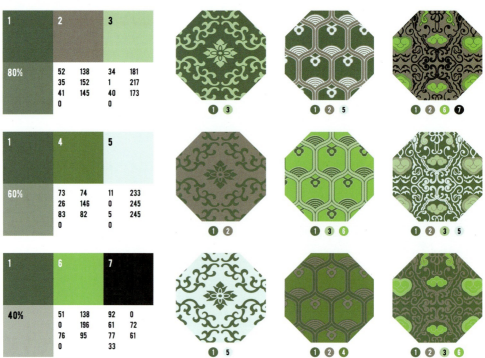

《配色方案》

二色　　三色　　四色

《 应用方案 》

国潮插画元素

国潮边饰纹样

1 2 3 7

国潮插画

石绿

蒽黄

渌波

淡青

柘黄

绯红

画面以蒽黄和渌波渐变为底色，表现天空。用石绿表现池水。这种配色让庭院小景整体营造出宁静雅致的色彩氛围。

淡青明度高，用于表现池上的廊桥，切分画面。柘黄和绯红作为点缀色，与背景对比强烈，用来刻画亭子的柱子和宝顶，强调视觉色彩亮点。同时与池塘中的荷花相呼应。

青䋯

80-40-60-0
49-126-112

石青和石绿的统称，石青呈青色，石绿呈绿色，青䋯呈青绿色。《南山经》里记载『青丘之山……其阴多青䋯』，说明青䋯是重要的颜料矿产。

雀梅

60-40-60-0
120-138-111

因雀梅皮染成的绿色而得名。《正字通·木部》中记载："檆，或曰雀梅。实小黑而圆。皮可染绿。"

芰荷

75-45-85-0
79-121-74

指芰叶与荷叶的绿色。屈原曾在《离骚》中言："制芰荷以为衣兮，集芙蓉以为裳。"

春碧

45-27-61-0
157-168-115

指春日的碧绿景物，如春山、春水，带有一丝灰色。李白的《和卢侍御通塘曲》中有"行尽绿潭潭转幽，疑是武陵春碧流"，呈现出了一种幽深的感觉。

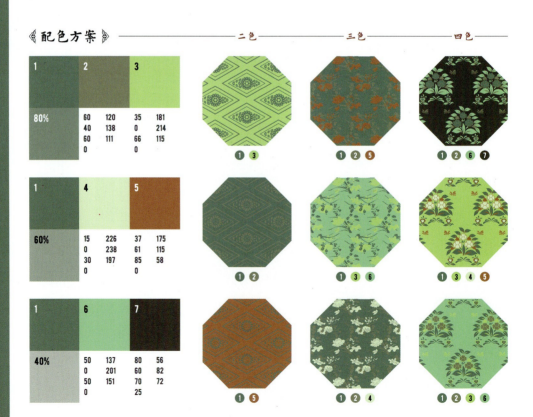

《 应用方案 》

———— 国潮插画元素

———— 国潮边饰纹样

① ③ ⑤ ⑦

———— 国潮插画

画面整体采用绿色系的近似色配色方式。选择青䓞和松花绿渐变表现背景，再用饱和度较高的锅巴绿作为主色表现整个山脉，色彩统一又能凸显出元素轮廓。用石青和松花绿渐变，表现出龙身。

青䓞
松花绿
锅巴绿
石青
明黄
橘红
瓷白色

用明亮鲜艳的明黄和橘红点缀龙的细节。用瓷白色表现山间的浮云和人物，打造清透感。

锅巴绿
80-25-55-0
8-145-129

一种比较接近青色的绿色，饱和度相对较高，沉稳有余又鲜明艳丽，品相纯正，在颜料的价值中属于比较贵重的材料。

葱青
65-20-50-0
95-162-140

即葱苗叶子的颜色，透着生命的气息。古人常用它来描述茂盛的树林，后才特指为一种颜色。古人常用葱青来形容女子水嫩俏丽。

芽绿
30-5-90-0
195-210-46

犹如春天植物长出的嫩芽的颜色，绿色中微微发黄，给人一种春意萌发的意象。

松柏绿
80-55-80-20
57-92-67

因像松柏叶的深绿色而得名，属于植物色，"松柏之茂，隆冬不衰"，其色也自带一种坚韧稳重的不俗气质。

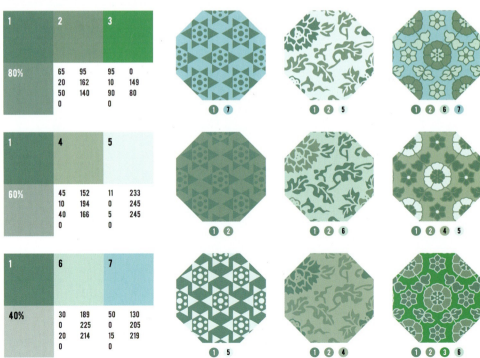

《应用方案》

———— 国潮插画元素

———— 国潮边饰纹样

① ④ ⑤ ⑦

———— 国潮插画

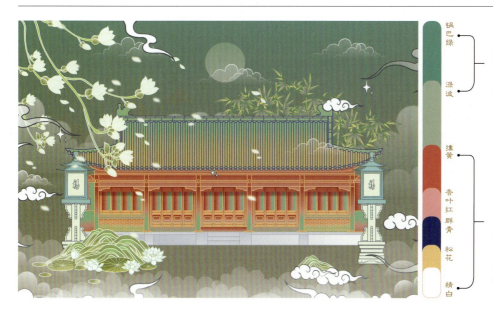

| 锅巴绿 / 潦波 | 画面以锅巴绿为底色，表现背景天空，搭配潦波渐变过渡，为画面营造出幽静的色彩氛围。 |

| 缥黄 / 香叶红 / 群青 / 松花 / 精白 | 主体的建筑以缥黄和香叶红的渐变色表现房梁、门柱等处。用高饱和度的群青、松花明确建筑的结构线。用精白点缀花朵、飘落的花瓣以及浮云，增加画面的灵动感。 |

孔雀绿

71-16-24-0
55-164-187

一种蓝中泛绿的颜色，葱翠明亮，晶莹剔透，如同孔雀尾羽的颜色一般。因色彩亮丽而不显突兀，颇具静谧温润之美。孔雀绿常出现在古代丝织品和瓷器釉色中。

二绿

65-20-40-0
93-163-157

一种矿物质颜料，为中国国画常用的一种传统颜料色。古人根据研磨的细度将石绿分为头绿、二绿、三绿、四绿等，头绿最粗最绿，依次渐细渐淡。

欧碧

30-5-50-0
192-214-149

得名于一种浅绿色的牡丹花。陆游在《天彭牡丹谱》中云："碧花止一品，名曰欧碧。其花浅碧，而开最晚，独出欧氏，故以姓著。"

渌波

45-20-45-0
155-180-150

即清波，指绿水荡漾泛起碧绿微波时所呈现出的颜色。江淹《别赋》里的"春草碧色，春水渌波"即是描述此种景象。

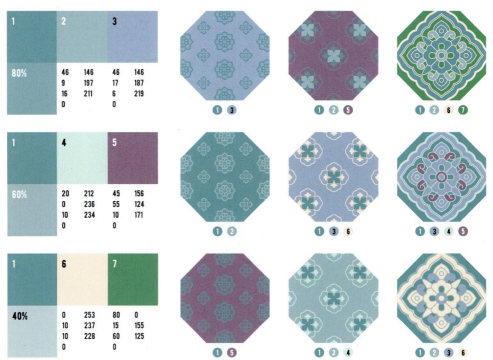

应用方案

国潮插画元素

国潮边饰纹样

1 5 6 7

国潮插画

| 浅草黄 | 渌波 | 孔雀绿 | 靛蓝 | 玳瑁色 | 海天霞 | 十样锦 |

画面采用了青绿色调，用浅草黄渐变表现背景底色，渌波表现湖水。两个颜色饱和度较低，主体青山则采用饱和度高一些的孔雀绿和靛蓝搭配，山峦下方加入一点较浅的绿色过渡，让色彩融合更自然。

用玳瑁色刻画凉亭梁柱，增加画面重色细节。穿插在画面中的花树，则用明度较高的海天霞和十样锦来点缀，增添梦幻的色彩氛围。

119

碧色

67-0-50-0
71-184-151

晶莹剔透的碧绿色，也指清澈的水色。古诗中多以碧字形容春夏季芳草或茂盛绿叶之貌，如宋朝诗人杨万里在《晓出净慈寺送林子方》中云："接天莲叶无穷碧，映日荷花别样红。"

青翠

66-0-70-0
83-183-111

指鲜绿色，也借指青山。唐代孟浩然在《重酬李少府见赠》中描述："青翠有松筠"，借写青松苍翠碧绿、生机盎然来自励。

天水碧

65-20-30-0
90-164-174

相传南唐时期，宫中染碧色衣料，晾晒在室外忘记收而被露水打湿，一夜过后颜色反而更鲜亮了。因是以天露水染出的碧色，故名天水碧。

扁青

70-30-40-0
80-146-150

亦称大青，是一种生于山谷间的形扁而色青的石头，可入药，亦可作绘画的颜料，古时常用于山水绘画之中。

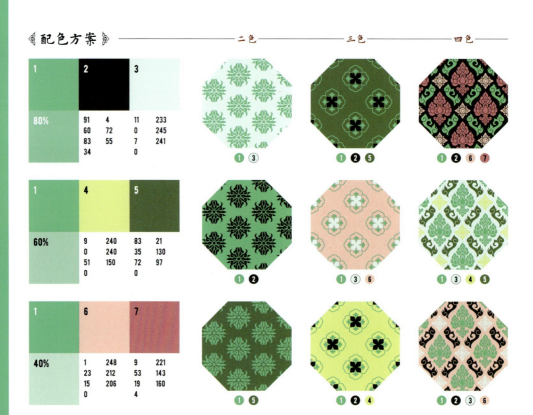

应用方案

国潮插画元素

国潮边饰纹样

国潮插画

画面整体采用邻近色加对比色点缀的配色方式。以碧色为背景色，选择明度较低的石青表现两侧山脉的底色，用潦波增加山脉颜色的变化。

少许使用饱和度较高的对比色朱磦，点缀在山石上，让画面色彩更显跳跃。用茶白表现山间的烟云，调节画面色彩的饱和度。

翡翠色

61-0-47-0
98-190-157

指翡翠鸟羽毛的青绿色；也指翡翠玉石的颜色，该颜色呈半透明状，具玻璃光泽。翡翠玉石于东汉永元年间传入中国，至清康熙年间成为身份和地位的象征。

官绿

84-47-93-10
40-107-61

又称枝条绿，指正绿色、纯绿色。官绿多为服色，男女皆可穿，明代的《天工开物》中有描述官绿的染制方法。

草绿

63-0-80-0
97-184-91

指绿草的颜色，绿而略黄，草绿是工笔画中很常用的颜色，由花青和藤黄调和而成，多用于涂叶子的正面。

豆绿

46-1-84-0
153-200-75

指像青豆一样的绿色，呈浅黄绿色。豆绿是翡翠绿色中常见的色泽，有"十绿九豆"之说；也是清代豆绿釉瓷器的颜色。

《应用方案》

国潮插画元素

国潮边饰纹样

1 2 6 7

国潮插画

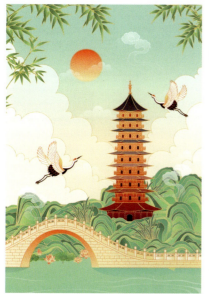

翡翠色　　松花绿　　定白　　青腴　　柘黄　朱樱　支蓝

画面采用翡翠色和定白渐变表现背景底色，天空和水面相互呼应。定白的明度较高，作为画面中间的背景底色可以突出前景的元素。水面部分加入少许松花绿表现光影感。中景的山石增加青腴，与翡翠色和松花绿一起表现山石的错落感和层次感。

高塔和石桥作为画面的主体元素，使用饱和度较高的柘黄和朱樱的渐变色来表现。用支蓝点缀高塔屋顶，增加画面的重色。主体元素色彩与背景颜色对比强烈，使之更突出。

艾绿

41-0-32-0
161-212-189

指艾草的颜色，绿中偏苍白的自然色泽。艾绿是古瓷中的一种色釉专称，也是丝染布帛的常用色。

青色

65-0-55-0
83-185-141

一种介于蓝色与绿色之间的颜色，传统的器物和服饰常用青色，《淮南子·时则训》中道："东宫御女青色，衣青采，鼓琴瑟。"

苍色

61-43-42-0
116-134-137

《临川吴氏注》中道："苍，深青色。"苍色可指广袤的绿草色；又指老松柏树的针叶色；也可形容夜间星星所闪耀的青蓝色光芒。

豆青

49-1-80-0
144-197-86

指青豆子一样的颜色。豆青还是瓷器青釉派生釉色之一，釉色为青中泛黄，名豆青釉。

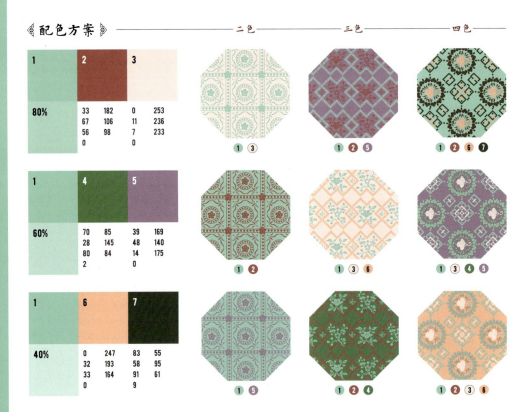

应用方案

国潮插画元素

国潮边饰纹样

国潮插画

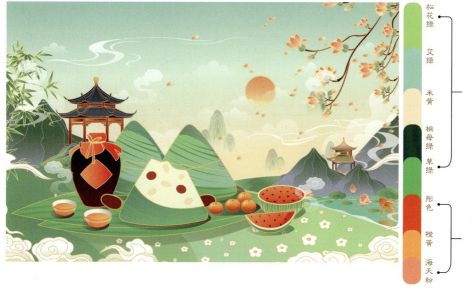

画面以艾绿和米黄渐变表现落日余晖的背景底色。在中景的山石中加入色相偏蓝的祖母绿，表现出深山密林的感觉，前景草地和粽子部分分别用松花绿和草绿两种不同明度的绿色来表现，避免近似色难以区分的问题。

画面中的亮点小元素，如美食、亭台、花朵、花瓣等选用高饱和的彤色、橙黄以及海天粉点缀，消解大片绿色带来的沉闷感。

湖绿

45-6-33-1
150-200-182

即蓝色与绿色互相调和所得之色，类似湖水的颜色，明亮、清爽而洁净。古代服饰染料时，利用蓝、黄两个色谱中的染料植物复染而成。

翠涛

55-30-45-0
129-157-142

常用于描述湖水波涛的颜色，也指唐代魏征酿造的绿酒的颜色，因此酒名为翠涛而得名。

秘色

50-10-30-0
136-191-184

也称"青瓷色"，明清时期尤为盛行。秘色瓷源于五代十国，是吴越国越窑专门烧制用以供奉的瓷器，其器秘不示人，且釉药配方保密，所以称为"秘色"。

天缥

23-0-17-0
206-232-221

缥：帛青白色也。《释名》中记载："缥犹漂，漂浅青色也。有碧缥，有天缥，有骨缥，各以其色所象言之也。""天缥"即指像天空呈青白色时的颜色。

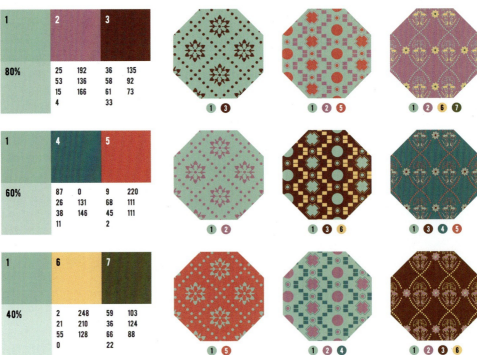

配色方案

应用方案

国潮插画元素

国潮边饰纹样

❶ ❷ ❺ ❼

国潮插画

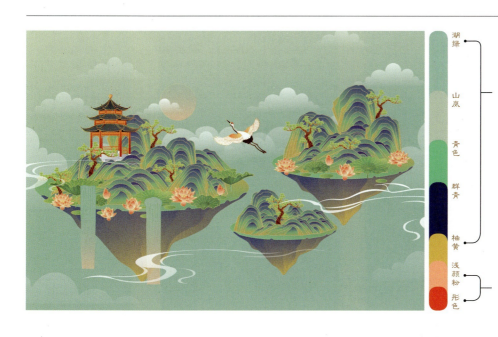

画面选用湖绿作为背景底色，上方用少许山岚过渡，让色调氛围更显朦胧。区别于背景底色，主体的山石小岛则选择饱和度较高的青色和柚黄渐变表现底色，再加入群青，增加小岛的明暗和层次细节。

浅颜粉和彤色作为点缀色，添加在岛上的亭子、荷花、仙鹤等上，与环境色形成对比，成为视觉焦点。

松石绿

55-10-35-0
121-185-174

粉绿

70-0-40-0
46-182-170

比单纯的绿多了几分黄色和白色的成分。此色在粉彩瓷器中最为常见，呈现出淡雅、素净之感。

铜绿

75-30-50-0
61-142-134

也称"铜锈"，是铜表面所生成的绿锈的颜色，呈翠绿色。该色是古时常用的绘画颜料色，常用于敦煌彩绘壁画中。

西子

40-10-20-0
164-201-204

即西湖水的颜色，也称西湖色。明清时期较为流行，在小说中可常见穿着西湖色短卦长袍的江湖儿女的描述。

出自松石绿瓷器的釉色，高明度、低饱和度。其色绿中泛蓝，独具魅力，在细致中蕴藏着皇家的华贵，让人感受到碧水青天的气息，舒缓轻松。

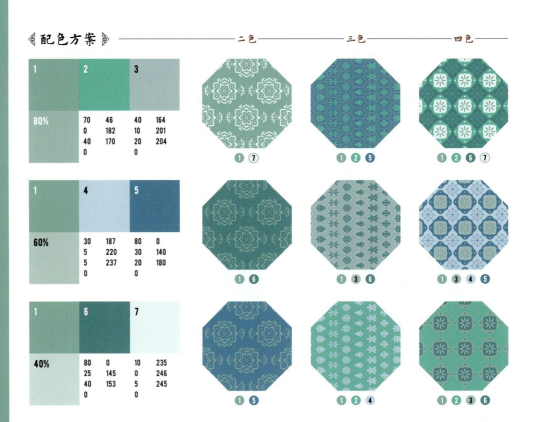

应用方案

——— 国潮插画元素

——— 国潮边饰纹样

——— 国潮插画

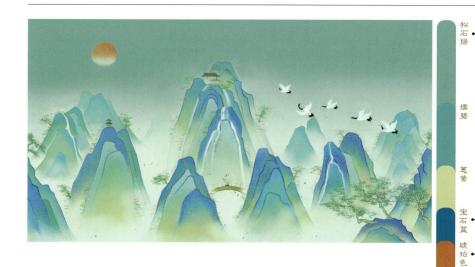

画面以松石绿为底色，缥碧和葱黄为辅助色，渐变表现山峰。再加入饱和度较高的宝石蓝，适当提亮山顶局部，让群山的层次更丰富。

选择主色的对比琥珀色表现太阳，让红日在冷色调的画面中成为亮点。用雪白刻画仙鹤，引导观者的视线，增加画面的灵动性。

苍绿

70-25-62-2
82-150-115

含有青色和少量黑色，偏灰的绿。它的色感不像墨绿那样浓烈，也不似孔雀绿那样艳丽，它给人一种宁静平和的感觉。

鸭头绿

90-50-70-10
0-102-88

像绿头鸭羽毛那样在阳光下能幻化渐变的颜色。古代诗人常用鸭头绿来形容水色，或是用作春水的代称。

太师青

70-45-35-10
84-118-137

由宋代太师蔡京所穿的青色袍服颜色而来。陆游在《老学庵笔记》里曾记载："蔡太师作相时，衣青道衣，谓之'太师青'。"

苹果绿

41-4-76-0
167-202-92

因与青苹果的颜色相似而得名。《甸雅》曾记载："苹果绿，亦谓之苹果青。"

《 配色方案 》

— 二色 —　　— 三色 —　　— 四色 —

1	2	3
80%	52 129 41 7 192 4 28 189 76 1 0	167 202 92

❶ ❸

❶ ❷ ❺

❶ ❷ ❻ ❼

1	4	5
60%	73 66 5 36 131 9 21 167 31 7 0	245 232 189

❶ ❷

❶ ❷ ❸

❶ ❷ ❹ ❺

1	6	7
40%	36 176 18 11 198 41 53 138 57 2 5	207 158 109

❶ ❺

❶ ❷ ❹

❶ ❷ ❸ ❻

应用方案

国潮插画元素

国潮边饰纹样

国潮插画

画面采用黄棕为底色，表现天空和湖水。大面积的青山和山石选择苍绿和景泰蓝表现。主体元素色彩浓郁，因此可以选择瓷白色的云层来平衡画面的饱和度。

苍绿
黄棕
景泰蓝
瓷白色

前景小元素选用缃黄、槿紫、驼色等颜色来点缀，既丰富了画面的色彩变化，又让小元素更出挑，增加画面的趣味性。

缃黄
槿紫
驼色

绿云

82-74-82-58
34-39-32

原指女子乌黑浓密的秀发就像乌青的云朵，后用来形容类似女子乌青发髻的颜色。杜牧在《阿房宫赋》有言：「绿云扰扰，梳晓鬟也。」

结绿

72-58-72-16
85-95-77

原是古代一种美玉的名字，《战国策》中记载："臣闻周有砥厄，宋有结绿，梁有悬黎，楚有和璞"，后以结绿为名称呼与此美玉类似的颜色。

千山翠

66-47-55-1
107-125-115

其名源于唐朝越州瓷窑出产的一种青瓷颜色，其色隐露青光如千峰之翠，故称千山翠。陆龟蒙有诗赞云："九秋风露越窑开，夺得千峰翠色来。"

焦月

54-40-44-0
134-144-138

指秋天月光照在芭蕉叶上呈现出的颜色。《浮生六记》有言："每当风生竹院，月上蕉窗。"其色清淡雅致，具有诗意，是文人墨客非常钟爱的颜色。

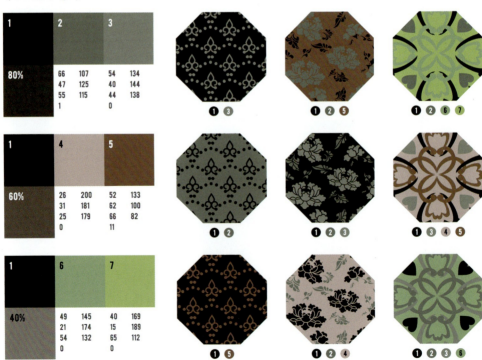

≪应用方案≫

———— 国潮插画元素

———— 国潮边饰纹样

❶ ❷ ❹ ❻

———— 国潮插画

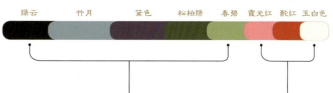

绿云　竹月　黛色　松柏绿　春碧　霞光红　酡红　玉白色

用竹月作为画面底色，四周用黛色过渡，营造出幽静柔美的背景氛围。主体元素荷叶选用松柏绿、春碧等多种同色系颜色搭配表现，暗部和根茎添加绿云，整体颜色丰富且统一。

主体的荷花和锦鲤使用高饱和度的霞光红、酡红以及高明度的玉白色，在深色背景的对比下显得明亮且艳丽，靠近月光的受光部分颜色浅淡，以营造出月光下淡淡发光的效果。

青白

30-0-23-0
190-224-208

白而发青，常见于玉镯、玉簪等玉制品。青白也是青白瓷的颜色，青白瓷是汉族传统制瓷工艺中的珍品，宋代以景德镇为代表创烧的一种瓷器。

鸭蛋青

36-18-29-0
176-192-181

又称"蛋青色"，类似于鸭蛋壳的一种青色，呈蓝灰色。其染色方法在《天工开物》中有记载："蛋青色，黄蘗水染，然后入靛缸。"

水绿

17-3-12-0
219-234-229

呈青色、淡绿色，介于绿色和蓝色之间。多用于女子服色，《红楼梦》中多次描述水绿色的女子服饰。

青碧

67-2-47-0
71-183-156

指鲜艳的青蓝色、青绿色，常用于形容山色、烟色、天色等，如宋代释德洪的《蒲元亨画四时扇图》诗曰："云破连峰青碧开，林梢时复见楼台。"

配色方案

80%

1	2	3	
77	62	14	226
36	132	0	242
70	99	4	246
0		0	

60%

1	4	5	
57	113	52	134
1	193	78	74
47	157	66	75
0		11	

40%

1	6	7	
14	221	87	47
38	173	73	70
29	165	76	67
0		18	

应用方案

国潮插画元素

国潮边饰纹样

1 2 3 6

国潮插画

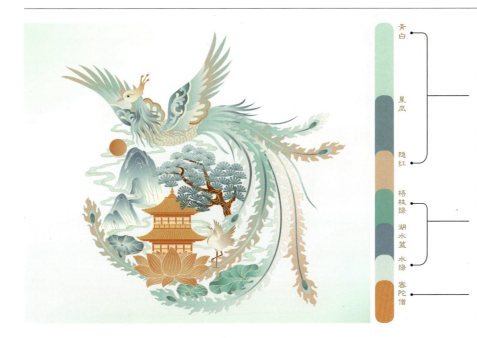

青白 星岚 隐红

画面以青白为主色，与辅助色星岚和隐红一起渐变表现出凤凰的基本色调。注意辅助色需要选择与主色明暗相近的颜色，这样无论是相邻色或对比色，都能在多种颜色搭配时自然融合。

梧枝绿 湖水蓝 水绿

选择与主色同色系的梧枝绿、湖水蓝和水绿作为点缀色，丰富主体元素的细节。

密陀僧

中心的莲花亭用颜色鲜亮的密陀僧表现，色彩搭配干净明亮，同时让元素更醒目。

国 色 之 美

GUO SE ZHI MEI

琉璃蓝
靛蓝
帝释青
黛蓝
曾青
青绢
湛蓝
按蓝
窃蓝
碧蓝
月白色
缥色
青黑
缥碧

景泰蓝
群青
绀蓝

第五章
青色之美
QING SE ZHI MEI

景泰蓝

100-70-0-0
0-78-162

指珐琅彩器上的一种釉色，为蓝宝石般的晶莹蓝色。珐琅自明代的景泰蓝开始，一直流传到清末，发展成艳丽、鲜亮夺目的珐琅彩。

花青

100-92-42-2
20-52-103

国画植物颜料，指制蓝靛时表面浮起的泡沫靛花的颜色，国画中常用此色加红调紫来画葡萄、紫藤，加墨调成墨青来画叶子等。

孔雀蓝

92-92-0-17
43-38-128

指孔雀羽毛上的蓝色部分，蓝中微泛紫，也指瓷器的颜色。孔雀蓝釉又称"法蓝"，是以铜元素为着色剂烧制，呈亮蓝色调的低温彩釉。

宝蓝

79-66-0-0
70-89-167

青金石色，是鲜艳明亮的蓝色。色调纯净，可作服饰用色，《红楼梦》中提到"一条宝蓝盘锦镶花绵裙"。

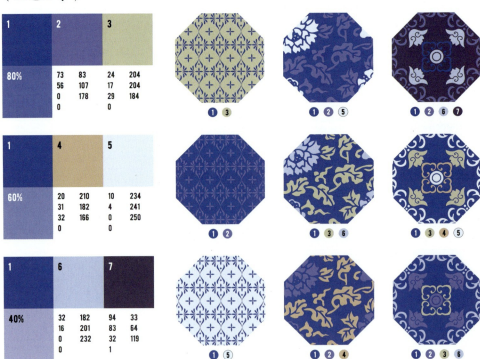

配色方案

应用方案

国潮插画元素

国潮边饰纹样

国潮插画

画面以景泰蓝为底色，用淡紫蓝和米黄向中间过渡，营造城市灯光照亮夜空的景象。

中心场景以空青为主色，表现城市建筑和竹子，用东方红色点缀建筑的灯光。画面的主角熊猫用乌色和精白表现，遵循元素本身颜色的同时增加了色彩对比。

群青

97-69-0-26
0-64-136

藏青
89-75-35-1
45-76-121

一种染料色，呈深蓝色。色感稳重，有些少数民族用自己染织的藏青色布料做衣服。

佛头青
84-76-4-0
62-73-153

色调蓝中透紫，可用于染料和绘画，《天工开物》有关于此色的记载。

阴丹士林
80-55-0-50
28-63-115

其色名源于一种有机合成染料，一种沉静、朴实的青蓝色，古时人们常用此色制作旗袍。

中国历史悠久的一种矿物色，常用于古画中。它呈现出深蓝的色调，被视为庄严和尊贵的象征。群青也是古代建筑中广泛使用的彩绘装饰色之一。

配色方案

— 二色 — — 三色 — — 四色 —

1	2	3		
80%	68 35 0	84 142 203	19 0 3	214 237 247

1	4	5		
60%	48 2 9 0	136 205 229	30 15 58 0	192 198 127

1	6	7		
40%	1 17 1 0	250 225 236	8 37 0 0	231 181 211

应用方案

国潮插画元素

国潮边饰纹样

1 3 5 7

国潮插画

群青 — 画面用不同明度的蓝色塑造了冬季雪山清冷的氛围感。用群青和湖蓝表现山脉，同时用天青过渡山脚，表现山石的底色。

湖蓝

天青

柔蓝 — 用柔蓝加深山的局部，塑造层次感。再用石蜜过渡山脚，同时绘制山中的小桥，使其自然融入雪雾中。用雪白刻画山顶的积雪，增加画面寒冷的氛围。

石蜜

雪白

绀蓝

95-95-30-0
42-47-114

『绀』是指布帛中的一种颜色,也可用来形容天色。《说文解字》中将其解释为『帛深青扬赤色』,指蓝色中透着微红的色泽。

菘蓝

60-40-15-0
115-140-180

从古至今菘蓝草一直是百姓用来染蓝印花布的天然染料,是古代寻常百姓生活中的常用色。

吴须色

90-75-0-0
38-73-157

一种蓝色矿土颜料,也叫"东方蓝",是我国古代烧制釉绘陶瓷的主要颜料。早在战国时期就已开始将其用于绘制陶器,历史悠久。

东方既白

50-30-10-0
139-163-199

形容天刚蒙蒙亮,天空还微微泛白的颜色。其名出自苏轼的《赤壁赋》:"相与枕藉乎舟中,不知东方之既白。"

配色方案

	1	2	3
80%	58 52 0 0	123 122 185	100 100 65 15
			26 40 71

二色 ①④
三色 ①②⑤
四色 ①②⑥⑦

	1	4	5
60%	60 40 15 0	115 140 180 0	30 15 0 0
			187 204 233

 ①②
 ①②⑥
 ①②④⑤

	1	6	7
40%	80 40 0 0	24 127 196	65 0 25
			71 188 198

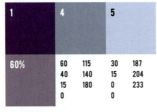 ①⑤
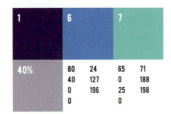 ①②④
 ①③⑥

应用方案

国潮插画元素

国潮边饰纹样

1 5 6 7

国潮插画

绀蓝 / 雪青: 画面以低明度的绀蓝为底色，用雪青过渡，以大面积表现天空，营造出神秘幽静的氛围。

曾青 / 碧落 / 黛紫: 暗色背景下，主体元素选择明度较高的碧落以及明度较低的曾青混合搭配表现，通过明暗对比将三座山石小岛形状凸显出来。再加入黛紫，加强山石的层次变化。

青翠 / 紫苑: 选择青翠和紫苑点缀荷叶和荷花小元素，丰富画面的色彩变化。

琉璃蓝

72-45-0-60
34-64-106

指蓝琉璃的颜色，色相呈湛蓝色。蓝琉璃是用于饰物和古建筑中的装饰建材或铺盖屋顶用的构件，色感庄重。在中国传统色彩中，琉璃蓝是代表天空的颜色。

毛青

91-82-46-10
42-62-99

即毛青布的颜色，毛青布兴起于明代芜湖，在清朝作为馈赠外国使节的礼品，清朝时一般妃嫔们也穿毛青布的服装。

天蓝

98-43-14-2
0-113-173

一种介于蓝色和深蓝色之间的淡蓝色，得名于晴朗天空的颜色。它是国画中常用的颜料。

鸢尾蓝

80-73-0-0
72-78-159

蓝色鸢尾花的颜色。《本草纲目》载："此草（鸢尾）所在有之，人家亦种。叶似射干而阔短，不抽长茎，花紫碧色。"

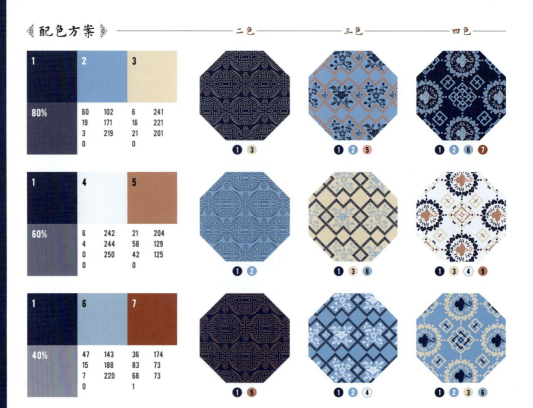

《应用方案》

国潮插画元素

国潮边饰纹样

① ③ ⑤ ⑥

国潮插画

画面使用近似色配色方法，让整体颜色搭配和谐统一。主体屋檐用琉璃蓝和青花蓝搭配，表现屋檐上的角兽和屋瓦底色。选择明度较高的海王绿和韶粉突出最靠前的椽头部分，用青黑表现屋檐暗部，加强建筑的立体感。

选择近似色秘色渐变表现背景底色，营造出星空下的苍茫天色。以明度较高的水绿表现月亮和云层，平衡画面的明暗关系。

色板：琉璃蓝　青花蓝　海王绿　韶粉　青黑　秘色　水绿

靛蓝

94-71-41-3
5-79-116

古时平民百姓服色中的人造色素，呈深蓝色。战国时期荀况的千古名句「青出于蓝而胜于蓝」就源于当时的靛蓝染色。靛蓝也是国画中的常用色，大多用于画枝叶、山石、水波等。

靛青

83-46-19-0
24-118-166

用蓼蓝叶泡水调和与石灰沉淀所得的蓝色染料，呈深蓝绿色。传统上靛青象征严肃。

翠蓝

76-24-30-0
36-150-170

靛水染得较深的蓝色，色感高贵、纯粹，晋代郭璞《尔雅图赞·释木·柚》中曾提到翠蓝的制作方法。

湖蓝

79-43-14-0
45-124-176

像蓝宝石一样的深蓝色，色感深沉、静谧，可作服饰色，清光绪年间妇女服色以选用湖蓝、桃红为多。

配色方案

二色　三色　四色

	1	2	3	
80%	76 50 23 7	67 111 151	38 5 13 0	168 211 221

 ❶ ③
 ❶ ❷ ⑤
(四色) ❶ ❷ ⑥ ⑦

	1	4	5	
60%	10 28 54 0	232 192 127 0	6 0 0 0	243 250 253

 ❶ ❷
 ❶ ③ ⑥
 ❶ ③ ❹ ⑤

	1	6	7	
40%	60 28 15 0	110 158 192	8 18 39 0	237 213 165

 ❶ ⑤
 ❶ ❷ ❹
 ❶ ❷ ③ ⑥

应用方案

国潮插画元素

国潮边饰纹样

❶ ❸ ❹ ❻

国潮插画

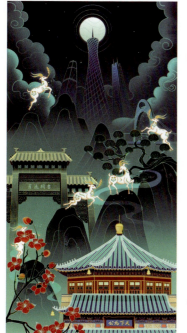

靛蓝　　　　绀宇　　　碧蓝　　水色　孔雀绿　胭脂虫 精白

画面整体以绀宇为主色，靛蓝为辅助色。绀宇和靛蓝色渐变混色表现背景云层和山脉。画面下方用碧蓝衔接，明度变化可以营造出建筑泛光的效果。

中景的建筑用水色表现，前景同样选择明度较高的碧蓝表现。用孔雀绿增加建筑的细节，拉开前后的空间距离。

胭脂虫作为点缀色，表现前景建筑和花朵，强烈的冷暖对比，起到点睛作用。用明亮的精白表现山间的小鹿，使其似在夜空中发光，增加画面的灵动感。

帝释青

100-85-40-20
0-52-96

又称『帝青』，其名源于佛家青色宝珠的颜色。《一切经音义》中记载：『帝青，梵言因陀罗尼罗目多，是帝释宝，亦作青色，以其最胜，故称帝释青。』

碧青

77-7-24-0
0-170-193

又称"白青""鱼目青"，指石青中颜色较浅者，常用作绘彩。《本草纲目》中记载："石青之属，色深者为石青，淡者为碧青也。今绘彩家亦用。"

淡青

21-9-1-0
209-222-241

又叫"淡蓝色"，其色自带干净清冷的气质。在古代常用作服饰色。尤其在明代，规定贫民阶层着装只能用淡青色或浅蓝色的棉麻布。

螺子黛

70-60-55-10
93-97-100

一种青黑色矿物颜料，呈青中带黑的颜色。对皮肤有染色作用，是古人常用的画眉材料。

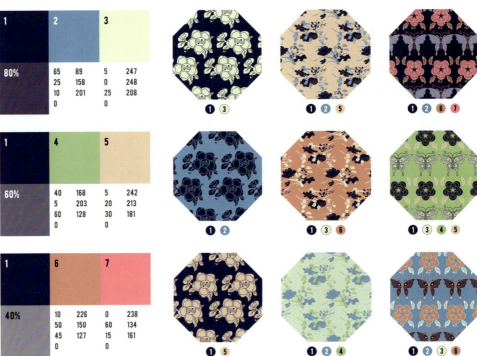

《 应用方案 》

———— 国潮插画元素

———— 国潮边饰纹样

❶ ❸ ❹ ❻

———— 国潮插画

画面以帝释青为背景底色，搭配毛青和青碧表现建筑的主体部分。画面中被月光照射到的建筑和城墙亮面用明度较高的玉色表现，暗面则用青碧等色刻画，对比表现建筑的立体感。

用明亮鲜艳的珊瑚红点缀天空中的孔明灯和被灯光照射的廊柱。用芽绿表现出月亮，并点缀孔明灯的光源位置，以营造出发光的效果。

黛蓝

82-70-50-10
63-79-101

为深蓝色，靛花加炭黑的颜色。黛最早是指古时女子画眉的工具，因为是青黑色，所以后来用来形容颜色。

藏蓝

91-96-23-0
56-44-119

一种深蓝色，它呈现出浓郁的蓝色调，同时微微透露出红色的光泽。这种颜色散发出成熟、稳重的色感。

黛色

81-81-45-9
72-65-101

一般指在凌晨昏暗的天色中所呈现的颜色，如唐代王维的《崔濮阳兄季重前山兴》便写道："千里横黛色。"

绀色

45-38-0-55
88-88-120

一种固有颜色名，指布帛中的色染颜色，色相为倾向紫色的深蓝色，色感深沉肃穆。古时也用来形容深蓝透微红的天色。

配色方案

二色　三色　四色

1	2	3		
80%	61 93 51 29	101 36 72 0	14 35 80 0	224 175 66

 ❶❹　 ❶❷❺　❶❷❻❼

1	4	5		
60%	69 42 0 0	86 131 195 0	34 10 0 0	177 209 238

❶❷　❶❸❻　❶❸❹❺

1	6	7		
40%	55 17 0 1	117 178 225 0	27 61 100 0	194 118 23

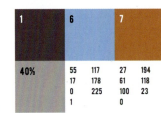 ❶❺　 ❶❷❹　 ❶❷❸❻

《应用方案》

———— 国潮插画元素

———— 国潮边饰纹样

❶ ❸ ❺ ❼

———— 国潮插画

| 黛蓝 | 紫棕 | 晚蓝 | 景蓝 | 暗棕 | 谷黄 | 猪肝红 |

画面以黛蓝作为背景底色，中间靠近建筑的部分用紫棕渐变过渡，表现出夜景天空被建筑灯火照亮的景象。下方前景则选择更明亮一些的晚蓝和景蓝，表现夜空下的山川和云朵。

画面主体建筑选用暗棕为主色，与蓝色调的背景区分开，凸显出夜晚中的建筑。窗户内透出的灯光用饱和度较高的谷黄和猪肝红表现。同时在靠近建筑的山川底部和云朵边缘增加谷黄，表现出光晕感。

曾青

85-75-50-20
52-66-91

也叫层青，颜色介于青色和靛色之间，是矿物颜料石青的一种。色彩意象宁静悠远，因色泽有深浅层次而得名曾青。曾青历史久远，春秋时泰国就有出产，后来常用作绘画的颜料，李时珍在《本草纲目》中称其为"夺目画色"。

柔蓝

85-50-20-10
16-104-152

出自蓝靛制作环节的颜色，将蓝草茎叶上部浸入靛缸且每日搅拌数次，几天后清水变成蓝绿色，此时靛缸水的蓝绿色就是柔蓝，也称作"揉蓝"。

山岚

30-10-30-0
190-210-187

岚本义指山林中的雾气，"远山岚起雨初收"，山岚指大雨前后，山间雾气缭绕时呈现的绿色。

竹月

55-30-25-0
127-159-175

得名于竹林中的月色，指夜晚月光洒在竹林中所呈现的一种淡淡的蓝色。"竹月泛凉影，萱露澹幽丛"，其色自带一种清冷的氛围。

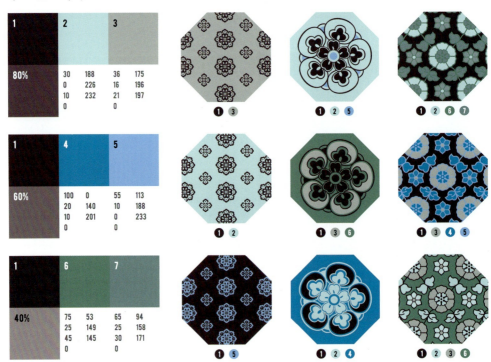

应用方案

国潮插画元素

国潮边饰纹样

国潮插画

画面使用对比色搭配的方式，用曾青和月季紫混合搭配的颜色与对比色米黄分别表现背景的屋瓦砖墙和天空、墙面。

前景的主体亭子选用与背景色同色系和对比色相互搭配。其中玄青用于增加画面重色，鲜艳的柘黄则让建筑更突出，拉开画面前后的空间距离。

用宝石蓝和青色表现植物，增加画面的色彩丰富度。

青綈

90-75-65-10
40-72-82

綈：绶紫青色也。青綈即佩系官印绶带的紫青色，颜色自带贵气。《史记》中记载：『及其拜为二千石，佩青綈，出宫门，行谢主人。』

青冥

80-50-10-0
50-113-174

指青苍幽远的青天，即形容类似高高的天空的颜色。李白有诗云："上有青冥之长天，下有渌水之波澜。"

兰苕

40-20-50-0
168-183-140

原指兰花绿叶，寓意清新的春日气息，如李贺在《天上谣》中所描绘："粉霞红绶藕丝裙，青洲步拾兰苕春。"

空青

70-30-40-0
80-146-150

为孔雀石的一种，呈青绿色，亦称"杨梅青"，属矿物颜料中的一种，十分稀少，常被用于绘制古代山水画中。

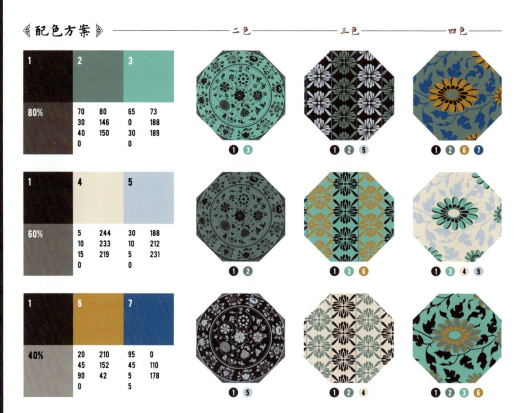

《 应用方案 》

国潮插画元素

国潮边饰纹样

国潮插画

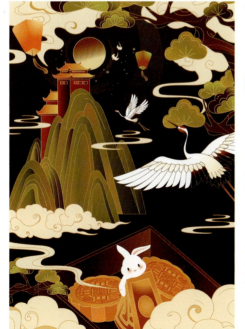

画面背景用低明度的青缟作为底色。用暗蓝绿和乌金渐变混色的搭配方式表现山石，颜色相对明亮，与背景区分开。

采用红绿色对比搭配的方式，让重点元素更加突出。其中食盒与树枝选用玄天，近景月饼以及远处的建筑和孔明灯选用饱和度较高的棕褐和橘黄。高明度的米黄作为点缀色，表现前景的浮云，让低明度的元素在空间感觉上更远，拉开画面的空间层次。

湛蓝

100-5-0-5
0-152-222

一种大自然色彩，形容明亮剔透阳光下精深平静的水色，色调明净气清。湛蓝在佛教中代表明净清虚的境界。

石青

81-40-28-0
30-127-160

一种古老的蓝铜矿，具有鲜艳的微蓝绿色，是矿物中最吸引人的装饰材料之一。在国画中，石青也是常用的矿物颜料，分为头青、二青和三青等，用于描绘叶子和山石等元素。

钴蓝

95-75-25-0
4-75-133

也叫天蓝色素，是一种带绿光的蓝色颜料。色泽鲜艳纯净，透着高贵之气。

宝石蓝

94-32-17-3
0-128-178

色感晶莹剔透，有一点偏紫色。宝石蓝釉在明代宣德年间与祭红、甜白并列为当时颜色釉的上品。

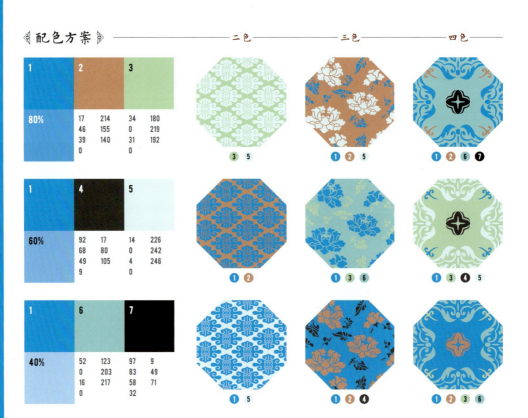

《应用方案》

国潮插画元素

国潮边饰纹样

❶ ❸ ❻ ❼

国潮插画

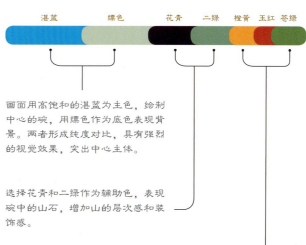

湛蓝　缥色　花青　二绿　橙黄　玉红　苍绿

画面用高饱和的湛蓝为主色，绘制中心的碗，用缥色作为底色表现背景。两者形成纯度对比，具有强烈的视觉效果，突出中心主体。

选择花青和二绿作为辅助色，表现碗中的山石，增加山的层次感和装饰感。

用色相差别较大的橙黄、玉红作为点缀色，表现锦鲤和荷花等；用苍绿表现竹子，增加画面色彩丰富度。

接蓝

50-20-0-0
134-179-224

接蓝草浸泡以后得到的染料，是唐代深受女子喜爱的服饰色。周邦彦在《蝶恋花·柳》中以『浅浅接蓝轻蜡透，过尽冰霜，便与春争秀』来描述接蓝的轻透。

碧落

35-10-0-0
174-208-238

因碧霞满空而称"碧落"。后常用于形容天空，其颜色青碧高深，意境清透空灵。

粉蓝

29-0-9-0
190-227-234

在水彩颜料中由湖蓝加淡绿加白合成，是一种淡淡的、素净的颜色，色感宁静清新。

璆琳

85-85-65-30
52-48-65

一种美玉名，其名出自《尔雅》的"西北之美者，有昆仑之璆琳、琅玕焉"。

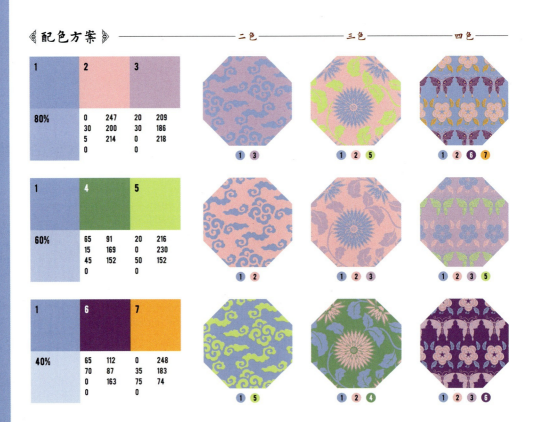

《应用方案》

国潮插画元素

国潮边饰纹样

1 2 5 7

国潮插画

画面以揉蓝和粉蓝为底色，渐变过渡表现背景天空。清新淡雅的颜色为画面营造出仙气飘飘的氛围感。

主体建筑采用对比色的配色方式，用秘色的屋顶和房梁，搭配赭红的门窗以及景泰蓝的梁柱。元素整体颜色与背景形成对比，视觉效果强烈。

精白作为点缀色，表现前景的浮云，平衡主体建筑的重色。

窈蓝

55-30-5-0
124-159-205

即浅蓝，古人常用『窈』『退』等词来形容浅色，故此得名。染色时使用的是浓度偏低的靛青，使其染色充分，洗涤干净，才能染出透亮的窈蓝。

紫苑

60-55-5-0
120-116-176

又名"紫菀"，它的根部呈紫红色，可作为药材，花朵为紫色，是古代常用的服饰植物染料。

苍青

60-35-25-0
114-147-170

一种色调偏暗的青蓝色，在国画中，苍青色颜料多用描绘远山、江水等景物。

品月

50-25-10-0
138-171-204

清代服饰的常用色。清朝文物"品月色缂丝凤凰梅花皮衬衣"和"品月色缂丝海棠袷大坎肩"都使用了此种颜色。

配色方案

1	2	3		
80%	75 65 35 0	85 94 129 0	60 55 5 0	120 116 176 0

 ❶❸
 ❶❷❺
 ❶❷❻❼

1	4	5		
60%	25 25 0 0	199 192 223 0	40 10 20 0	164 201 204 0

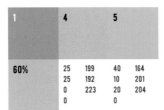
 ❶❷
 ❶❷❸
 ❶❷❹❺

1	6	7		
40%	80 40 0 0	24 127 196 0	75 25 10 0	34 150 200 0

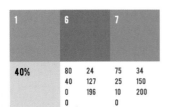
 ❶❺
 ❶❷❹
 ❶❷❸❹

应用方案

国潮插画元素

国潮边饰纹样

① ④ ⑤ ⑥

国潮插画

窃蓝　天缥　空青　米黄　豆青　彤色　海棠红

画面以窃蓝和天缥为底色，表现背景天空，奠定沉静、优雅的色彩氛围。

中心的书堆选择近似色空青以及对比色米黄来表现，米黄的明度略高。用空青和豆青渐变表现山石和荷叶。蓝绿色的配色与背景相呼应，整体色调协调统一。

用彤色和海棠红作点缀色，刻画荷花和仙鹤，增加元素色彩的丰富度。

碧蓝

55-0-30-0
116-198-190

一种深而澄的蓝色，呈青蓝色，色感纯净、明亮，多用来形容大海和天空的颜色。

天青

27-4-9-0
195-224-231

指雨后天晴的自然天色，也是古瓷中天青釉的颜色。周世宗帝柴荣曾御定御窑瓷："雨过天青云破处，这般颜色作将来"，以象征未来国运如雨过天晴。

沧浪

45-0-25-0
148-209-202

指的是青涩的水，来自大江大河的颜色，古有："'苍狼'，青色也，在竹曰'苍筤'，在天曰'仓浪'，在水曰'沧浪'。"

苍筤

45-15-35-0
153-188-172

在古代多指青竹，是可代表初春的颜色。王应斗在《题邹氏盆景四绝》中曰："不及苍筤一尺青。"

配色方案

	1	2	3		
80%		75 40 42 1	68 129 139 0	46 0 11 0	142 209 227

	1	4	5		
60%		12 31 68 0	228 184 95 0	3 9 1 0	248 238 245

	1	6	7		
40%		37 6 0 0	168 212 242 0	3 9 67 0	251 229 105

应用方案

国潮插画元素

国潮边饰纹样

1 4 5 6

国潮插画

碧蓝　海蓝绿　铜绿　姜黄　密陀僧　莹白

画面以蓝绿色作为主色调。选择碧蓝作天空底色。海蓝绿为主体元素的主色，表现较大面积的浪花，铜绿作为辅助色绘制龙舟，与整体色调和谐统一。

姜黄和密陀僧作为主色的对比色，刻画龙舟以及人物，突出视觉中心的元素。用莹白点缀前景浪花以及为画面留白，整体呈现出清爽舒适的透气感。

月白色

20-0-5-0
212-236-243

一种自然的色彩，形容黑夜中月亮照耀的颜色，苏轼用「月白风清」来表现月亮光线的色相。此色后也用于服饰中。

莹白

15-5-5-0
223-234-240

指光亮透明的白色。白居易在《荔枝图序》中曾用"瓤肉莹白如冰雪"来形容荔枝果肉。莹白也是一种瓷器色，衢州莹白瓷是中国四大白瓷之一。

霁蓝

60-10-20-0
100-182-200

常见于古诗文、绘画中，形容风雪过后光明晴蓝的天色，也指风清月朗的夜色。《说文解字》中就有"霁，雨止也"的记载。

水蓝

15-0-7-0
224-241-241

形容如湖水叠加一般呈现出的淡蓝色，是颜色稍浅的蓝色。其色清逸出尘，是古代妇女喜爱的服饰用色之一。

配色方案

二色　三色　四色

	1	2	3		
80%		34 0 27 24	150 184 168 0	35 36 0 0	176 165 208

	1	4	5		
60%		45 0 25 0	148 209 202 0	45 0 10 0	145 210 229

	1	6	7		
40%		35 15 15 0	177 199 209 0	68 14 27 6	68 164 178

应用方案

国潮插画元素

国潮边饰纹样

① ② ③ ⑦

国潮插画

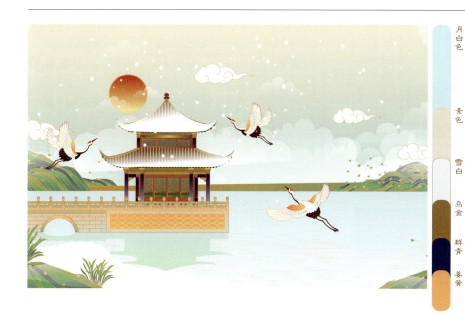

画面用高明度的月白色、素色以及雪白相互搭配，表现背景天空和湖水的底色，奠定画面色调以及淡雅柔和的色彩氛围。用乌金作为辅助色，表现建筑的横梁和过渡远景的山石，前后元素相呼应。

群青和姜黄作为点缀色，表现廊柱和横桥等。建筑与背景形成冷暖对比，可以加大空间对比，凸显主体元素。

缥色

32-9-25-0
185-210-197

指丝织物经由植物染料染成的颜色，呈浅青色。缥色丝绸可分为白缥、浅缥、中缥、绀色等。缥色还指若隐若现，似有还无之间的意象与景色。

蓝灰色

43-28-13-0
158-172-198

近于灰略带蓝的深灰色，类似鼹鼠的颜色。古代常见于建筑砖色和服饰色。

蓝

62-0-8-0
79-193-228

指用靛青染成的颜色，晴天天空的颜色，白居易在《忆江南词三首》中用"春来江水绿如蓝"来形容水的颜色。

蔚蓝

48-0-13-0
136-207-223

形容类似晴朗天空的蓝色，韩子苍有诗曰："水色天光共蔚蓝"，以形容蔚蓝色是水与天的颜色。

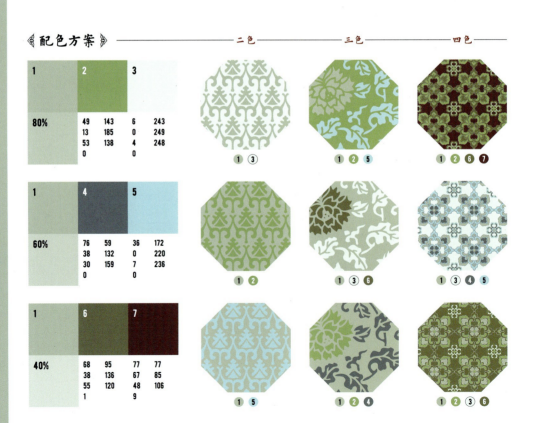

应用方案

国潮插画元素

国潮边饰纹样

国潮插画

缥色

画面用缥色为底色，表现背景天空，整体呈现出缥缈梦幻的氛围。

蓝灰色
群青
玉色
蔻梢绿
颜配

用蓝灰色表现画面中心的碗，用群青表现山石，与碗的颜色相呼应。用蔻梢绿过渡山脚，与玉色的草地自然衔接。颜配作为点缀色，表现荷花和太阳，起到突出视觉焦点的作用。

青黑

95-90-65-65
6-16-34

青花蓝
90-50-25-0
0-109-155

指中国瓷器中非常有名的一种釉色，色泽温润如蓝宝石般美丽，高雅大气，具有一种历史美感。

灰蓝
90-75-50-10
39-71-98

偏蓝色系，呈深蓝灰色，其色泽淡雅不俗。此色在宋代常见于江浙一带所产的青花料烧制的瓷器中。

骐驎
100-95-50-25
18-38-79

其名源于古代良驹。指像骐驎马一样的青黑色。

《说文解字》称："黑，火所熏之色也。" "黑"即为焚烧后所熏过的颜色。『青黑』非纯黑也非青色，而是黑中泛青的颜色，宋代建窑生产的黑瓷中，青黑釉色最为特别。

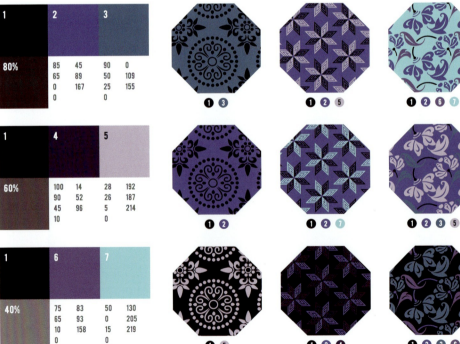

应用方案

国潮插画元素

国潮边饰纹样

❶ ❷ ❺ ❼

国潮插画

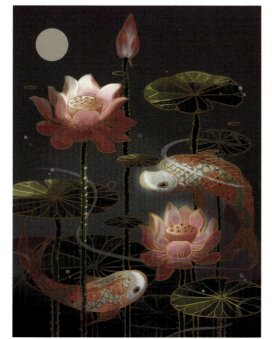

青黑　　　曾青　　　暗蓝绿　珍珠灰　霞光红　藕荷色

用曾青作为底色，表现夜晚的深色荷塘。用暗蓝绿与青黑分别表现荷叶的明暗。用珍珠灰表现月亮，营造出月夜宁静柔美的色彩氛围。

主体的荷花和锦鲤用高饱和的霞光红表现，与纯灰背景形成对比，产生强烈的视觉效果。同时，在受光部分添加高明度的藕荷色，营造出在月色中微微发光的效果。

缥碧

65-10-30-0
82-177-182

一种华丽的色彩，因其贵气，出现在宫苑的瓦上，李煜的《子夜歌》有一句相关的描述——"缥色玉柔擎，酷浮盏面清"。

水色

52-23-36-0
135-170-163

指水面呈现的色泽，也指淡青色，是常见的服饰色。该词语在陈澄之《慈禧西幸记·沐猴而冠》等作品中均有记载。

蟹壳青

32-14-24-0
185-202-194

为深灰绿色，类似河蟹壳的颜色，故而得名。唐英在《陶成纪事碑》中记载："系内发窑变旧器色，如碧玉，光彩中斑驳古雅。"

浅云

10-5-5-0
234-238-241

来源于谢公笺中的一种古纸颜色，呈淡碧色。《居家必用事类全集》中记载其染色方法："浅云笺，用槐花汁靛汁调匀，看颜色浅深禾……"

《配色方案》

— 二色 — 三色 — 四色 —

1	2	3		
80%	50 27 45 0	143 165 145 0	67 50 65 20	90 103 85

❶ ❸

❶ ❷ ❺

❶ ❷ ❻ ❼

1	4	5		
60%	10 10 15 0	234 229 218 0	61 43 42 0	116 134 137

❶ ❹

❶ ❸ ❻

❶ ❸ ❹ ❺

1	6	7		
40%	18 53 65 0	211 139 90 0	47 63 100 15	141 97 33

❶ ❺

❶ ❷ ❹

❶ ❷ ❺ ❻

《应用方案》

国潮插画元素

国潮边饰纹样

国潮插画

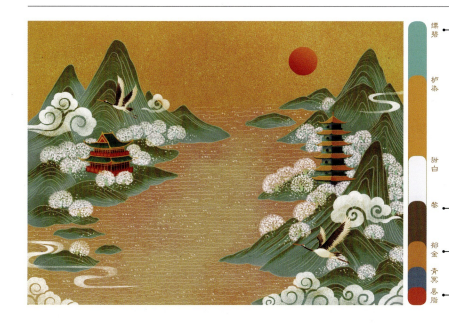

| 缥碧 |
| 栌染 |
| 甜白 |
| 黎 |
| 郁金 |
| 青冥 |
| 唇脂 |

画面采用对比色搭配的方式，景物山脉选择缥碧与黎渐变混色表现，黎集中于山尖，小面积自然过渡。以栌染为底色，表现背景天空、湖水，颜色渐变过渡，自然地衬托山脉的色彩。同时用甜白表现树林和祥云，提高画面色彩的明亮度。

选择比栌染颜色更深的同色系郁金和对比色青冥，刻画建筑，并用唇脂来点缀，表现颜色的轻重对比，让整个画面的视觉重点落于中心的两个建筑。

国色之美

GUO SE ZHI MEI

葡萄色
青莲
紫薄汗
三公子
绛紫
紫砂
紫檀
紫绶
雪青
丁香色

第六章 紫色之美

ZI SE ZHI MEI

葡萄色

80-94-44-10
78-45-93

一种深蓝和深红的混合色,自西汉时期从西域传入中国,泛指葡萄或葡萄酒的颜色。葡萄色也是明清时期瓷器的一种釉色,称为『葡萄釉』。

油紫

70-76-59-20
90-67-80

呈黑紫色,宋代的布染色,即藕荷色调暗至近墨所得,《塵史·礼仪》中提到"嘉祐染者既入其色,复钞本作侵。渍以油,故色重而近墨,曰油紫"。

玫瑰紫

53-100-52-6
137-30-82

即深枚红色。玫瑰紫釉是宋代著名的瓷器釉色,是钧窑通过氧化铜烧成的铜红釉,又称海棠红釉。

黛紫

76-82-45-8
86-65-100

一种偏灰的深紫色,是明代女子裙装的流行色之一。黛紫也是古代女子用来画眉的一种颜料。

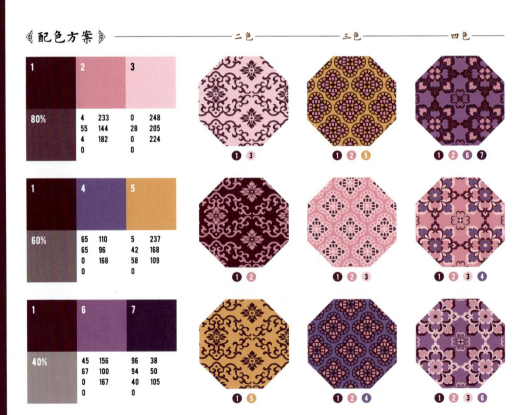

《应用方案》

国潮插画元素

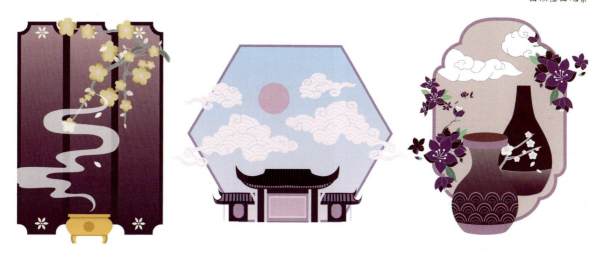

国潮边饰纹样

❶❷❺❼

国潮插画

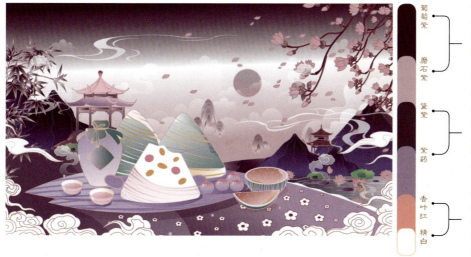

画面以紫色调为主，用葡萄紫与磨石紫渐变表现背景的天空，营造浪漫柔和的氛围。

选用黛紫作为辅助色表现中景的假山，黛紫明度较低，可以区分前景元素和背景。使用同色系、低明度的紫药表现草地，将前景元素归为一个整体。

用明度较高的香叶红作为点缀色，表现前景的美食和飘落的花瓣。精白的浮云可以丰富画面的层次并有留白感。

青莲

68-90-0-0
110-49-142

指偏蓝的紫莲花色。青莲色在清代是贵族阶层的流行服色之一，也是清代建筑装饰彩绘的常用色彩之一。

紫色

61-77-0-0
122-76-155

一种红蓝的混合色，宋代之前曾属于帝王之色，在道教中它代表祥瑞和至高无上的境界，如紫微星、紫霄、紫阳等都与此有关。

绀紫

78-100-60-30
70-28-63

一种深蓝紫色，比绀色更紫的颜色。东汉许慎撰写的《说文解字》中五方神鸟之一的鹔鹴即为此色。

茄色

66-80-60-20
99-63-76

又叫茄皮紫，取自茄子表皮的颜色。茄皮紫釉是明代景德镇所创，并有浅、浓、老三种色调，乌亮泛紫美观又稀有，故而十分名贵。

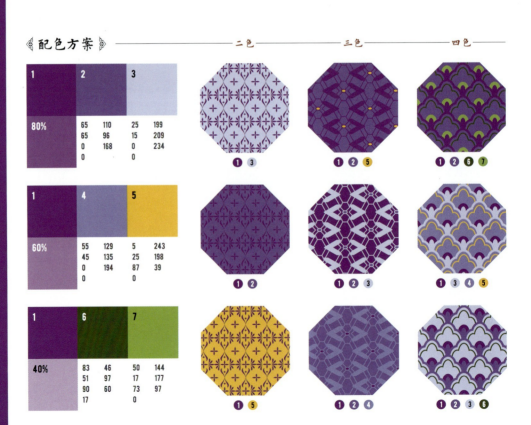

应用方案

国潮插画元素

国潮边饰纹样

国潮插画

画面以紫色系为主色调，采用青莲作为底色，营造出浓郁的传统年画风格。

用牡丹红作为主体元素的主色，表现龙和凤，再用辅助色风信子紫和景泰蓝刻画细节，绀紫作为重色点缀眼睛。同时用精白分别搭配主色和辅助色表现牡丹花，与龙凤相呼应。

用青翠点缀龙凤和牡丹叶片，丰富画面的颜色。明度较高的象牙黄用来表现祥云的细节，衬托主体元素。

紫薄汗

30-40-0-0
187-161-203

一种紫色骏马名，因其所流出薄薄的汗呈紫色而得名，后以其作颜色名。在《从军行》中曰：『胡瓶落膊紫薄汗，碎叶城西秋月团。』王昌龄

楝色

42-42-0-0
161-149-199

"楝"为楝科楝属的一种落叶乔木，其花盛开时呈淡紫色，故将与其花开颜色相似的淡紫色称为"楝色"。

紫草色

81-87-40-0
79-60-108

一种植物名，色紫，可作染色用，故以其名作颜色称。《本草纲目》中记载："此草花紫根紫，可以染紫，故名。"

蕈紫

56-72-15-1
133-88-146

一种赭紫色，因与一种叫紫蕈的菌类颜色相似而得名。《本草纲目》中记载："紫蕈，赭紫色，产山中，为下品。"

配色方案 —— 二色 —— 三色 —— 四色

1	2	3		
80%	4 55 4 0	233 144 182 0	5 42 58 0	237 168 109 0

1	4	5		
60%	61 23 26 0	106 164 179 0	61 67 0 0	120 94 166 0

1	6	7		
40%	79 62 13 0	68 97 158 0	92 80 8 0	36 66 146 0

《应用方案》

国潮插画元素

国潮边饰纹样

国潮插画

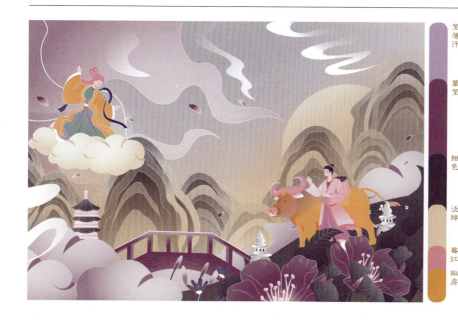

画面整体采用浅紫灰色调，选择紫薄汗作为背景天空的底色。用明度较低的绀色表现前景的山石，拱桥、花朵选用同色系的葷紫，可以与背景形成明度差，区分元素形状。在葷紫中加入淡绯渐变表现山石，颜色既和谐，又富有层次感。

用莓红和椒房作为点缀色，表现人物和牛，突出主体元素，丰富色彩变化。

三公子

70-85-30-5
102-61-116

即『三公紫』，指唐代正一品三公（太尉、司徒、司空）的紫色官服的颜色，是一种尊贵之色。

凝夜紫

85-100-45-15
66-34-86

指紫色泥土在暮色中呈现出的暗紫色。其名出自李贺的《雁门太守行》："角声满天秋色里，塞上燕脂凝夜紫。"

远山紫

23-18-12-1
204-204-212

如暮霭时分远山被烟雾笼罩所呈现出的紫颜色，又叫"暮山紫"。韦应物有诗："远山含紫氛，春野霭云暮。"

罗兰紫

65-92-3-0
115-45-139

因类似紫罗兰花的颜色而得名。《本草乘雅半偈》中记载："花小者，即蝴蝶草；花大色紫者，即紫罗兰。俱春末作花，与射干迥别也。"

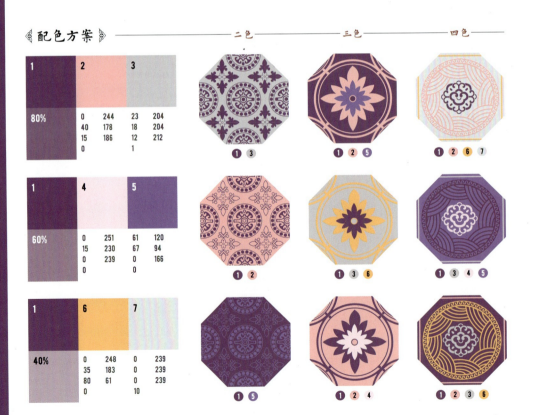

◆ 应用方案 ◇

———— 国潮插画元素

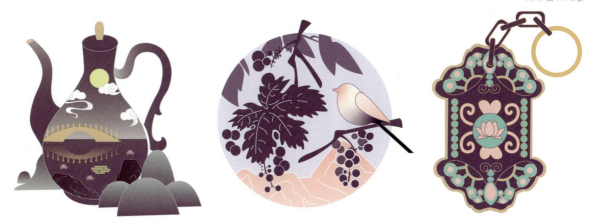

———— 国潮边饰纹样

❶ ❷ ❺ ❻

———— 国潮插画

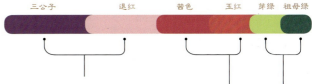

画面以三公子为底色，色彩浓烈，营造出浓烈的年画风格。用退红表现月亮和祥云，区分背景和主体元素。

用浓烈的荅色表现兔爷的服饰、旗子和老虎，增加画面的视觉冲击力。同时，为了协调画面颜色，搭配玉红，表现老虎的面部。

芽绿和祖母绿作为点缀色，表现兔爷的头饰和老虎的眼睛，增加主体元素的色相对比，起到强调视觉中心的作用。

绛紫

53-84-57-8
135-65-84

指略带红色的暗紫色，常用来形容女子性情坚韧、倔强。绛紫是古代贵族的常用服饰色，象征端庄、高贵，也是北宋时期皇室用品定窑紫的一种酱色釉料，在当时十分流行。

北紫

51-95-73-20
127-38-56

一种偏红的深紫色，明代方以智撰写的《通雅》中提到："北紫，今之正紫也……其紫近绛，谓之北紫。"

京红

47-81-71-9
146-71-68

色名来自清代的《布经》，以京城地域取名，是当地织染的特殊呈色。

椒褐

41-72-52-0
166-94-101

明代江浙地区的一种布染色，属于红色系，染料为苏木、皂斗，明初刘基编撰的《多能鄙事》中有记载。

配色方案

二色　　三色　　四色

1	2	3	
80%	55 18 0 0	118 177 225 0	
		17 7 0 0	218 229 245

1	4	5	
60%	62 90 75 48	79 30 38 0	
		30 55 66 0	189 130 89

1	6	7	
40%	80 75 78 55	40 41 37 0	
		6 37 83 0	237 175 54

应用方案

国潮插画元素

国潮边饰纹样

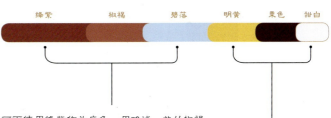

国潮插画

| 绛紫 | 椒褐 | 碧落 | 明黄 | 栗色 | 甜白 |

画面使用绛紫作为底色，用略浅一些的椒褐表现窗框和美食，区分元素的同时统一画面的色调。用碧落表现窗外天空，与背景产生明度对比，可以突出窗框内的画面。

画面中加入紫色的互补色明黄，表现花朵和美食，可以增加画面的色彩变化。用甜白表现画面中的花瓶、烟雾和盘子，增加画面的透气感。用深色的栗色点缀细节，平衡画面的轻重感。

紫砂

42-78-82-50
103-46-29

属矿土颜色，指使用紫红色的陶土所烧出的茶具的外观色泽。自北宋时期开始，紫砂壶就是文人雅士鉴赏把玩的器具，紫砂又象征风雅和高尚。

紫棠

56-84-87-37
100-47-37

一种略紫的红黑色，常用于形容面色。元代《写像秘诀》中有"紫堂（棠）者，粉檀子老青入少胭脂"的描述。

顺圣紫

58-100-75-42
92-16-40

加入赤色的黑紫色，明代《历代名臣奏议》中有记载。同时顺圣紫也是古代牡丹的品种名，属于墨紫牡丹的一种。

沉香褐

60-80-85-40
90-50-38

取自中药材沉香之色，是元代《南村辍耕录》中记录的二十多种褐色之一，同时沉香也是十分珍贵的香料。

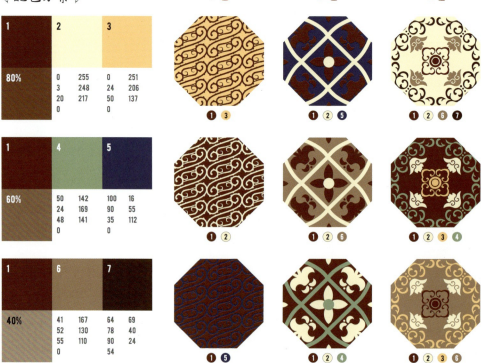

应用方案

———— 国潮插画元素

———— 国潮边饰纹样

❶ ❷ ❺ ❻

———— 国潮插画

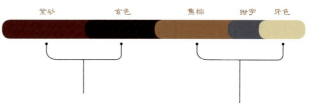

画面以同类色的方式配色，以紫砂为底色，表现大面积的背景，营造沉稳的画面色调。用更深的玄色表现香囊内部的背景色，可以更好地突出主体元素。

中心的图案中，采用浅一些的焦棕表现香囊内的牛元素，同时加入绀宇和牙色点缀色，丰富细节。绀宇作为冷色，对比效果强烈，绘制画面中的叶片可以突出视觉中心。用焦棕表现飘动的云，与内部装饰元素相互呼应，让画面整体色彩更协调。

紫檀

62-86-87-52
74-33-26

黑紫

67-97-94-66
52-3-6

黑赤色的紫，是宋代的常用服饰色，贾似道曾在《黑紫》中提到"黑紫生来似茄皮"。黑紫也是古代一种蟋蟀的名称。

殷紫

60-98-92-55
74-10-18

一种偏暗紫的殷红色，如豆瓣酱的颜色。元代《金史》中提到："酱瓣桦者，谓桦皮班文色殷紫如酱中豆瓣也"。

真紫

60-81-66-15
115-65-72

据宋代《四分律行事钞资持记》记载，真紫取色于紫草的外表皮，为布染色。明代《通雅》中写道："真紫，则累赤而殷者。"

即紫檀木的颜色，呈紫红色。紫檀木材的心材为红色，是优良的建筑、乐器和家具材料。紫檀的树脂和木材还可以药用。

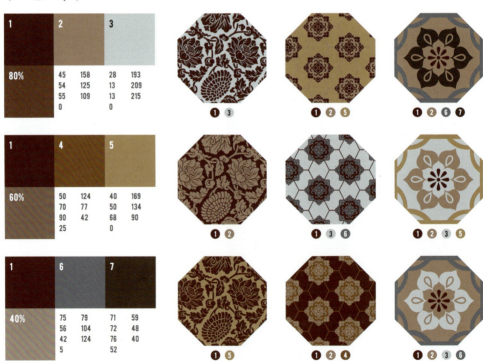

❋ 配色方案 ❋

| | | 二色 | 三色 | 四色 |

1	2	3		
80%	45 54 55 0	158 125 109 0	28 13 13 0	193 209 215 0
❶❸ ❶❷❺ ❶❷❻❼

| 1 | 4 | 5 |
| 60% | 50 70 90 25 | 124 77 42 0 | 40 50 68 0 | 169 134 90 0 |
❶❷ ❶❸❻ ❶❷❸❺

| 1 | 6 | 7 |
| 40% | 75 56 42 5 | 79 104 124 52 | 71 72 76 0 | 59 48 40 0 |
❶❺ ❶❷❹ ❶❷❸❻

应用方案

国潮插画元素

国潮边饰纹样

国潮插画

画面用藏青表现背景天空的底色。主体建筑则采用与背景色不同色相的紫檀作为主色，表现屋顶。用明度高一些的火泥棕表现房檐，增加建筑的立体效果。

用黑紫表现圆形以及建筑下方暗部。用珍珠灰渐变表现两边的云层，前轻后重，减弱两侧的色彩对比，突出画面中心元素。用明度较高的月白色点缀仙鹤，与重色背景产生较强的对比，使元素形状更清晰。

紫绶

90-100-60-45
36-21-53

紫藤色
10-20-0-20
200-184-201

因像紫藤花的花色而得名，粉中偏紫，高贵而淡雅，自古就受众人的喜爱，是古代女子裙装的常用色。

魏红
40-90-40-0
167-55-102

牡丹花中魏花的颜色。据说出自五代时期洛阳魏仁博家，具有极致的重瓣之美，是名贵的牡丹花品种之一。

齐紫
70-100-30-0
108-33-109

因齐桓公好紫色，很多人都跟着穿紫色衣服，故紫色衣料价格疯涨。随后汉武帝用此色作为御用服色，将其看作皇权的象征。

《说文解字》曰：「紫，帛青赤色。」紫色在五正色之外，属于间色，由于染制过程复杂，获取成本高，因此在古代属于高贵之色，紫绶即紫色的绶带，是官员地位的象征物。

配色方案

二色　三色　四色

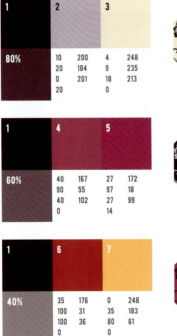

《应用方案》

——— 国潮插画元素

——— 国潮边饰纹样

——— 国潮插画

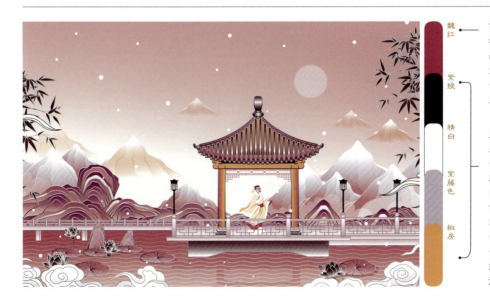

| 魏红 | 画面选用魏红表现大面积底色，明确画面整体的色彩基调。其中，天空颜色单一，可将视觉中心集中在中间的画面主体上。 |

紫绶 / 精白 / 紫藤色 / 椒房

用紫藤色、魏红和精白表现亭子的屋顶部分和中景的山脉，通过三种颜色强烈的明度对比，区分元素的轮廓。椒房作为点缀色，与主色对比较明显，点缀在画面中心的亭子上，让视觉中心元素更突出。用紫绶强调四周小元素，平衡画面颜色的轻重感。

189

雪青

38-37-0-0
170-161-206

一种偏冷色调的浅紫色。雪青给人高贵又安静祥和的印象，实物可参考故宫博物院馆藏的『雪青色绸绣枝梅纹衬衣』。

燕尾青

50-44-27-0
144-140-160

一种紫灰色，给人优雅、低调的印象，为明代的服饰常用色，在《布经》中有记述。

鱼肚白

16-9-0-0
220-227-243

以蓝为主略带红的浅色，多用于形容拂晓的天色，又叫鱼（余）白，《扬州画舫录》中也有类似的记述。

东方亮

8-8-0-0
237-236-246

一种淡蓝发白的颜色，取自同名的茶花品种，形容花的白色如旭日东升。

配色方案

	1	2	3		
80%		5 31 9 0	239 195 206	0 17 15	251 224 212

	1	4	5		
60%		30 25 0 0	187 188 222	53 40 0 0	133 145 200

	1	6	7		
40%		58 59 17 0	126 111 157	77 76 44 5	83 75 107

应用方案

国潮插画元素

国潮边饰纹样

国潮插画

画面整体采用蓝紫灰色调，选择雪青表现背景底色以及远景山峰，将其与高明度的东方亮和鱼肚白搭配，表现建筑屋顶、云朵等场景元素，给画面整体营造出一种冬季雪落下的清冷之感。

继续采用同色系更深一些的山梗紫和绀色表现拱桥以及右侧的竹林，用燕尾青表现建筑细节，用乌色表现熊猫的深色部分，平衡画面的色彩轻重。

丁香色

27-41-0-0
193-161-202

指丁香花色，是浅白的淡紫色，色感娇柔淡雅，是明清时期女性常用的服饰色。

丁香在文学作品中常用来表现高洁、美丽、哀婉的形象。

凤仙紫

55-68-25-0
135-96-139

比丁香色深，取自紫凤仙花色，是明清时期绘画作品以及女性服饰的常用色彩。

香炉紫烟

19-34-5-0
211-179-206

一种淡暗紫色调，如同仙境般幽深。这种颜色取自李白《望庐山瀑布》中的描述："日照香炉生紫烟，遥看瀑布挂前川。"

茄花紫

31-43-0-0
185-154-199

指茄花的颜色，是一种柔和的淡紫色，也叫茄花色。是清代女性常用的服色，清代《扬州画舫录》中有记载。

配色方案

	1	2	3		
80%		8 5 5 0	238 240 241	50 40 30 0	143 147 159

二色: ① ③
三色: ① ② ⑤
四色: ① ② ⑥ ⑦

	1	4	5		
60%		10 16 0 0	232 220 236	48 70 44 20	131 81 98

二色: ① ②
三色: ① ③ ⑥
四色: ① ③ ④ ⑤

	1	6	7		
40%		30 20 0 0	187 196 228	60 70 0 15	112 79 148

二色: ① ⑤
三色: ② ④
四色: ① ② ③ ⑥

应用方案

国潮插画元素

国潮边饰纹样

① ③ ⑤ ⑦

国潮插画

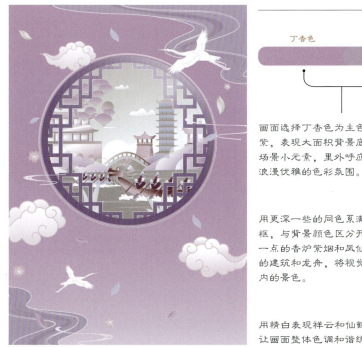

| 丁香色 | 淡蓝紫 | 满天星紫 | 香炉紫烟 | 凤仙紫 | 精白 |

画面选择丁香色为主色，再搭配淡蓝紫，表现大面积背景底色和窗框内的场景小元素，里外呼应，整体营造出浪漫优雅的色彩氛围。

用更深一些的同色系满天星紫表现窗框，与背景颜色区分开。用饱和度高一点的香炉紫烟和凤仙紫点缀窗框内的建筑和龙舟，将视觉中心引至窗框内的景色。

用精白表现祥云和仙鹤，增强画面明度对比，与窗框内的天空呼应，让画面整体色调和谐统一。

国色之美
GUO SE ZHI MEI

蜜合色 香色 黄栌 紫花布 茶色 赭色 棕褐 栗色 驼色 褐色 酱色

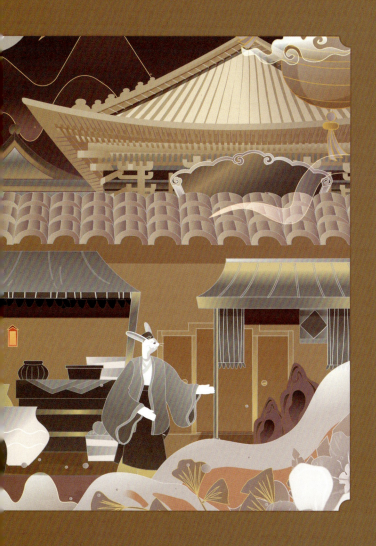

第七章 棕色之美

ZONG SE ZHI MEI

蜜合色

15-15-25-0
223-215-194

微黄偏白的颜色。清代李斗的《扬州画舫录》中就有「浅黄白色曰蜜合」的解释。蜜合色是明清时期贵族流行的服饰色，《红楼梦》中的薛宝钗就常穿蜜合色的棉袄。

石蜜

20-25-50-0
212-191-137

又称"冰糖"，指甘蔗汁经过太阳暴晒后形成的固体蔗糖的颜色。《凉州异物志》中记载："（石蜜）实乃甘蔗汁煎而曝之，则凝如石，而体甚轻，故谓之石蜜也。"

蒸栗

15-20-60-0
224-202-118

即栗子蒸熟后果肉的黄色，一种让人轻松愉悦的颜色。最早出现于西汉史游编撰的识字和通识课本《急就篇》中。

柚黄

10-25-85-0
234-194-50

成熟后柚子皮的颜色，比一般的黄色饱和度更高，给人一种浓郁、温暖的感觉。

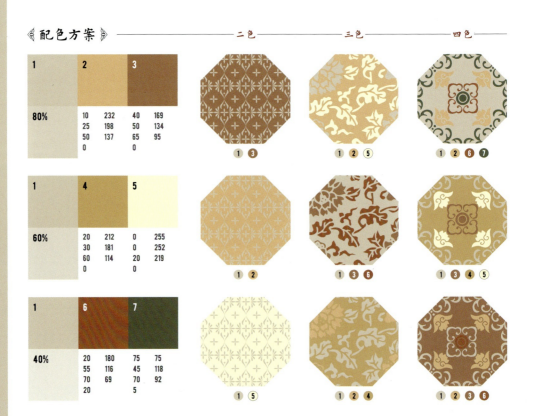

◈ 应用方案 ◈

国潮插画元素

国潮边饰纹样

① ② ⑥ ⑦

国潮插画

| 蜜合色 | 浅芒黄 | 精白 | 浅灰 | 千山翠 | 青白 |

画面整体采用饱和度较低的颜色进行搭配。选择偏暖的浅芒黄作为底色，用偏冷且更深一些的蜜合色表现人物的衣服，使其与背景区分开，突出画面主体元素。在配搭的时候，左侧孩童的上衣与右侧孩童的裤子用同色，使整个画面色彩更统一。

左侧孩童的裤子用浅灰，右侧孩童搭配精白上衣，并用千山翠和青白表现上衣的衣领和袖口，与画面左上角的竹叶呼应。

香色

20-30-95-0
213-178-16

指微露赤黑色的黄棕色，表示檀香和沉香的颜色。《清稗类钞·服饰》中记载："国初，皇太子朝衣服饰，皆用香色，例禁庶人服用……嘉庆时，庶民习用香色，至于车帏巾帏，无不滥用，有司初无禁遏之者。"

秋香绿

45-34-100-0
159-155-33

指偏绿的浅橄榄色，为古代常用的服饰色，《红楼梦》中多次提到。

苍黄

35-35-100-0
182-160-20

指深秋时节茂密的竹林颜色。这种颜色在古代常见于生丝织成的薄纱、薄绸或麻带中，具有一种轻盈柔软的感觉。苍黄色也经常用来形容萧条、荒凉的环境。

少艾

15-0-50-0
227-235-152

原意形容年轻貌美的女子，后引申为淡青微白中带点淡黄的颜色，其色给人以青春活力之感。《孟子·万章上》："知好色，则慕少艾。"

配色方案

二色　三色　四色

1	2	3		
80%	17 17 30 0	219 209 182 0	40 35 100 0	171 157 27

1	4	5		
60%	8 4 2 0	238 242 247 0	50 40 100 15	134 129 33

1	6	7		
40%	60 70 92 25	106 75 43 0	70 76 90 55	58 41 25

《应用方案》

国潮插画元素

国潮边饰纹样

1 2 5 6

国潮插画

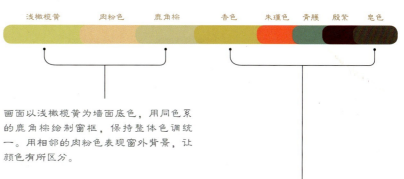

浅橄榄黄　肉粉色　鹿角棕　香色　朱瑾色　青膑　殷紫　皂色

画面以浅橄榄黄为墙面底色，用同色系的鹿角棕绘制窗框，保持整体色调统一。用相邻的肉粉色表现窗外背景，让颜色有所区分。

以香色作主体人物服装的主色，配饰用饱和度高一点的朱瑾色和青膑来点缀，与四周花枝呼应。人物头发、凳子以及琵琶搭配深一些的殷紫和皂色，增加画面重色，平衡整个画面的配色。

黄栌

15-47-77-0
219-152-70

一种落叶灌木，叶片会在秋天变为红色，是我国重要的观叶树种。黄栌的木质部呈黄色，木材可用来做染料，黄栌色即来源于此。

昏黄

28-43-82-0
195-152-65

一种偏棕色的暗黄色，常用于形容灯光昏暗、朦胧的环境或是有风沙的天空，给人一种神秘而模糊的感觉。

杏黄

0-46-82-0
244-161-53

指杏子熟后黄而微红的颜色，在古代多为皇室用色。传统戏曲、小说中绿林好汉聚众起事的义旗为杏黄旗。

蛾黄

30-50-90-0
190-138-47

清代戏曲作家李斗在《扬州画舫录》中提到"蛾黄，如蚕欲老"，指的就是飞蛾破茧而出之前，蚕蛹的颜色。

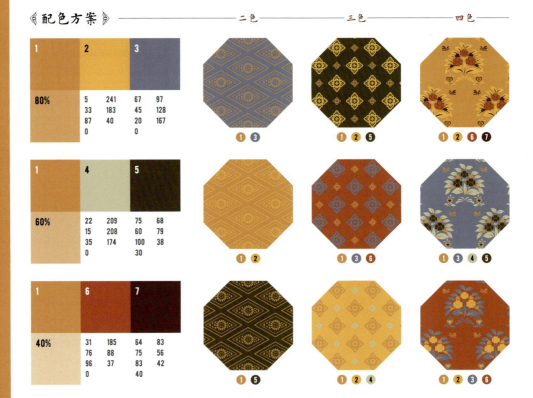

应用方案

国潮插画元素

国潮边饰纹样

国潮插画

画面整体采用黄灰色调，用浅佛手黄作为主色，表现背景天空和湖水的底色，中部用珍珠灰和甜白渐变表现背景云层。

前景的塔、拱桥则分别用黄栌和云母混合搭配表现，塔下方的山石用黄栌、云母、黔黑加强装饰感和层次，使色调和谐统一。塔顶和塔檐用飞燕草蓝和瓜皮绿点缀，与山石间的植物呼应。

紫花布

30-35-45-0
190-167-139

淡赭色棉织物，由紫花棉制成，故称『紫花布』，后以其做颜色名。《松江府志》有记载：『用紫木棉织成，色赭而淡，名紫花布。』

假山南

20-25-35-0
212-193-166

一种古纸色，其色是原浆楮纸的颜色，如古画的底色。《笺纸谱》中记载："广都纸有四色：一曰假山南，二曰假荣，三曰冉村，四曰竹丝，皆以楮皮为之。"

黄螺

35-35-55-0
180-163-121

又称"莲实"，指莲子，王勃在《采莲赋》中云："风低绿干，水溅黄螺。"因常将其用作染材，故以黄螺为名来称呼此种颜色。

紫磨金

30-55-55-0
188-131-107

指上品黄金的颜色，《水经注》中记载："华俗谓上金为紫磨金。"该色常用作佛像的装饰色。

❀配色方案❀

二色　　三色　　四色

	1	2	3
80%	11 39 29 0	226 173 164 0	70 52 26 0
			93 116 152

① ③ ／ ① ② ⑤ ／ ① ② ⑥ ⑦

	1	4	5
60%	27 10 20 0	197 213 206 0	0 16 23 0
			252 225 198

① ② ／ ① ③ ⑥ ／ ① ③ ④ ⑤

	1	6	7
40%	53 56 81 5	137 113 68 7	6 2 2 0
			240 236 234

① ⑤ ／ ① ② ④ ／ ① ② ③ ⑥

❮ 应用方案 ❯

———— 国潮插画元素

———— 国潮边饰纹样

❶ ❷ ❹ ❻

———— 国潮插画

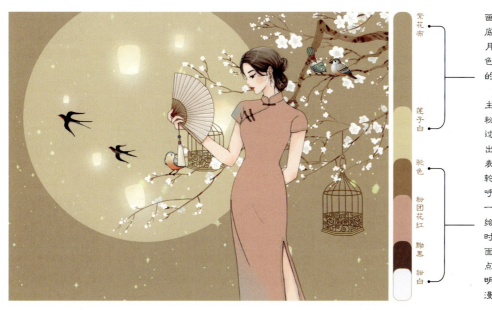

紫花布 / 莲子白 / 驼色 / 粉团花红 / 黔黑 / 甜白

画面以紫花布为背景底色，用莲子白表现月亮，整体呈现暖棕色调，营造温馨典雅的色彩氛围。

主体人物的服饰以粉团花红为主，通过变换服饰的色相突出主体人物。用驼色表现扣子和折扇的轮廓线，与背景色呼应，整体和谐统一。用低明度的黔黑绘制人物的头发，同时点缀飞燕，增加画面的延伸感。用甜白点缀花朵和朦胧的孔明灯，添加画面的浪漫感。

茶色

37-75-76-1
173-89-66

指熟茶茶汤的颜色，一般呈稍浅的红棕色。茶饮是中国传统文化的重要元素之一，因此茶色也具有优雅惬意的象征意义。

棕色

38-73-98-2
171-92-37

指棕毛的颜色，是一种介于红、黄、黑三色之间的颜色，其色感沉稳不张扬，也是古代中老年人服装的常用色。

檀

37-66-58-0
174-107-96

指落叶乔木的颜色，常用作家具、乐器之色。唐宋时期流行檀色点唇，在《南歌子》中有记载。

绾

41-54-51-0
166-127-115

呈浅绛色，类似香芋的颜色。"绾"作为动词还有盘绕、系结的意思，如"绾青丝"。

配色方案

	1	2	3
80%	58 50 45 0	126 125 128	25 15 15 210

80%
- 1
- 2: 58 / 50 / 45 / 0  126 125 128
-

1	2	3	
80%			
	58	126	25
	50	125	15
	45	128	15
	0		210

- 1 (80%) | 2: 58,50,45,0 | 3: 126,125,128 / 25,15,15,210

Configuration 1 (80%): colors 1, 2 (58-50-45-0), 3 (126-125-128 / 200-208-210)
① ③

Configuration 2 (60%): colors 1, 4 (24-36-40-0 / 202-170-147), 5 (42-50-90-0 / 166-132-53)
① ②

Configuration 3 (40%): colors 1, 6 (55-85-88-34 / 105-48-37), 7 (72-85-95-67 / 44-19-8)
① ⑤

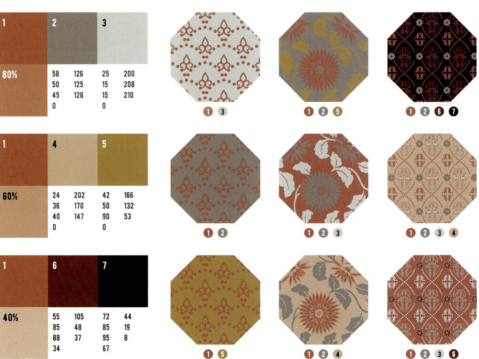

❧ 应用方案 ❧

——— 国潮插画元素

——— 国潮边饰纹样

❶ ❷ ❹ ❼

——— 国潮插画

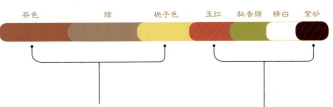

茶色　　　缁　　　栀子色　　玉红　秋香绿　精白　紫砂

用茶色作为画面的主色，表现背景和玉佩的镂空部分。在玉佩的内部纹样部分，选用与茶色相近的棕色系缁，以保持整体的色彩统一。此外，加入明度较高的栀子色为画面增添一抹亮色，增加活力，突出视觉焦点。

玉佩上的元素细节，用明度较高的玉红、秋香绿、精白分别表现果子、枝叶、兔子，能够使画面更加丰富多彩，并突出各个元素的特点和细节。再利用深一些的紫砂来加深"兔"字周围的暗部，突出文字。

赭色

47-74-83-10
145-83-56

原指赤红色土地的颜色，这种土富含赤铁矿，是国画赭色天然矿物颜料的原材料，且颜料的稳定性较好，古代常用于绘制壁画。

赭石

53-67-89-14
129-89-50

主含三氧化二铁的赤铁矿，是国画颜料的原材料，其色相表现为略带暗红的深棕色。赭石也是凉血止血的中药药材。

秋色

53-59-88-6
137-108-57

一种略带暗绿的橄榄棕色，是古代贵族的常用服色。在文学方面，秋色也指秋日的景色和气候。

棕黄

40-62-100-1
169-111-34

一种偏黄的浅褐色，来自植物棕榈花蕾的颜色。棕黄是中国古代皇室的御用色之一，象征庄重、沉稳。

配色方案

	1	2	3
80%	23 30 40 0	205 181 152 0	17 5 14 0
			219 231 223

	1	4	5
60%	60 83 95 45	85 42 25 0	37 50 60 0
			175 136 103

	1	6	7
40%	75 70 75 40	62 60 52 0	60 52 60 0
			123 120 104

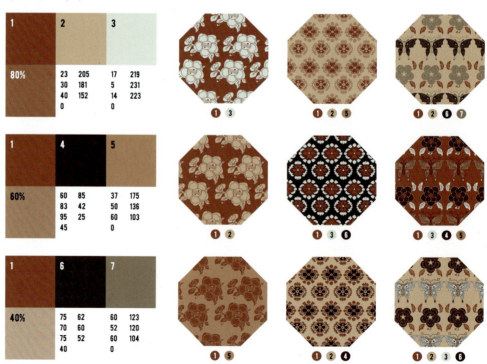

应用方案

国潮插画元素

国潮边饰纹样

国潮插画

画面以赭色为主色，搭配辅助色筠雾渐变过渡表现背景底色。主体元素碗体部分也采用赭色表现，用筠雾表现碗中的水，与背景呼应，整体和谐统一。

用赭石和皂色渐变表现山石以及亭子。碗中心的山石用赭石和紫棠渐变来刻画，突出其层次和细节变化。

选用明亮的颜酡、缃色等颜色点缀荷花、仙鹤以及月亮，增强画面的色彩亮点，丰富色彩层次。

棕褐

45-82-100-11
148-69-35

指黄、红、黑三色的调和色，其色感低调沉稳，是中国传统色彩中广泛流传且历史悠久的颜色之一。天然的棕褐颜料多来自遍布世界各地的矿物锰棕土。隋代壁画使用石青、石绿，间以少量的土红、棕褐，显得错落有致，丰富和谐。

吉金

25-45-80-0
200-150-67

即青铜器最初始的色彩。制造青铜器的材料是铜与锡、铅等的合金，将其经过奇妙配比冶炼后合成青铜器。

流黄

12-41-98-2
224-162-0

李善的《环济要略》有记载："间色有五：绀、红、紫、缥、流黄也。"可见流黄为五行间色之一。

琥珀色

20-60-85-0
207-124-52

即松柏树脂形成的琥珀的颜色。古时多用于形容美酒的色泽，如李白在《客中行》中道："兰陵美酒郁金香，玉碗盛来琥珀光。"

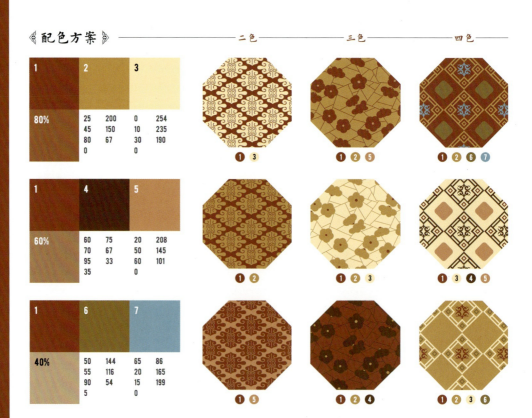

《应用方案》

国潮插画元素

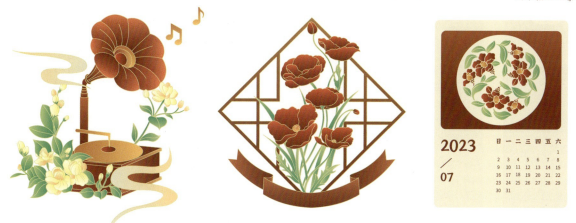

国潮边饰纹样

❶ ❸ ❻ ❼

国潮插画

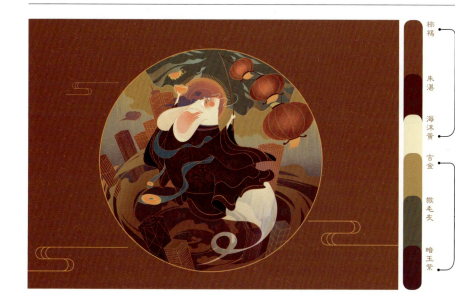

棕褐
朱湛
海沫黄

画面用棕褐表现大面积的背景底色，用饱和度高一些的朱湛作为老鼠衣服的主色，用海沫黄对比表现老鼠的毛色，将主体凸显出来。

吉金
猴毛灰
暗玉紫

圆形插画的背景元素用暗玉紫、吉金、猴毛灰以及棕褐等搭配表现，色调统一且颜色丰富。

栗色

56-87-91-42
95-39-29

指像熟了的栗子壳的颜色，即深棕色，出自元末高明所著的《琵琶记》的第十出《杏园春宴》。栗色是中国传统建筑和家具的常用色。

玳瑁色

0-65-50-60
129-59-51

一种带浑浊感的棕褐色，源自玳瑁的龟甲颜色。玳瑁的龟甲鳞片在战国时期用于制作高级饰品。

栌染

15-45-90-0
219-155-38

一种高贵的黄色植物染料，为王者或皇帝的专用色，所以《齐民要术》也将这种黄色称为"御黄"。

茶褐

61-70-83-29
99-71-50

指类似浓茶色的一种棕色，颜色黄中带黑。在方以智《物理小识》中曰："欲其色沈，以竹叶烟熏之，泥矾两度。俟半日许溶，又频浴之，即为茶褐色。"

《配色方案》

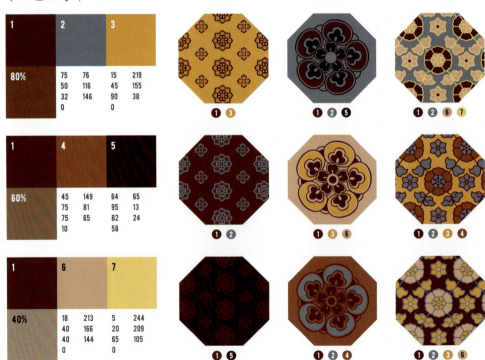

《应用方案》

———— 国潮插画元素

———— 国潮边饰纹样

❶ ❷ ❸ ❻

———— 国潮插画

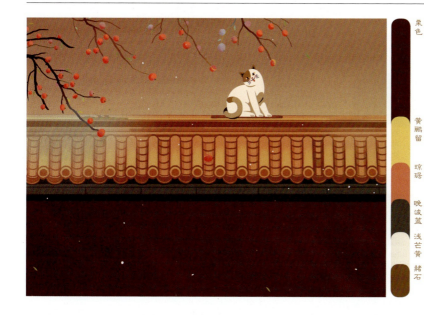

栗色
黄鹂留
琼琚
晚波蓝
浅芒黄
赭石

这幅作品选择栗色表现宫墙的底色，搭配琼琚的砖瓦，营造宫墙庄重的色彩氛围。用黄鹂留在瓦片宽面上过渡，塑造立体感，整体色调统一。

用晚波蓝表现瓦面下面的砖块，增加冷暖对比。屋檐上的猫用浅芒黄搭配赭石刻画，与背景形成明度对比，成为视觉亮点。

驼色

42-52-63-0
165-130-98

指骆驼皮毛的颜色，表现为略灰的浅黄棕色。驼色的色感十分柔和、舒适，是明清时期的常用服色，在现代也是十分百搭的颜色。

牙色

11-12-26-0
232-223-195

一种淡黄色，指与象牙相近的颜色。在古代，象牙是一种珍贵的材料，因此牙色也象征着高雅、奢侈。

田赤

15-15-55-0
225-211-132

中国的绘画、雕塑、建筑等经常使用到的金箔色，在古代有着富饶、富裕的含义。

秋香

20-25-70-0
214-189-94

比香色的颜色更浓郁一些。秋香色在低调内敛中散发出奢华魅力，在《红楼梦》中常出现秋香色金钱蟒大条褥、秋香色软烟罗等物品。

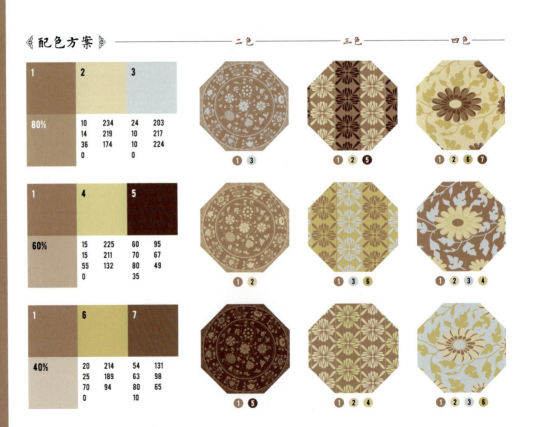

◈ 应用方案 ◈

――――― 国潮插画元素

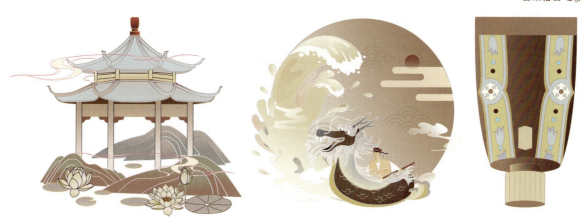

――――― 国潮边饰纹样

❶ ❸ ❺ ❻

――――― 国潮插画

驼色

牙色

画面采用驼色与牙色表现背景，其中月亮与远山在色彩对比下形状清晰且融合自然，营造出自然和稳定的感觉。

龙战

夜交

秋香

用深色的龙战和夜交表现城楼，平衡画面的色彩轻重。用明亮的秋香刻画建筑的细节，表现明度对比，突出主体建筑元素，塑造出建筑的光影感。

褐色

59-67-100-24
108-80-35

为黄、红、黑三色的调和色，原指动物褐兔的毛色。在中国传统五色观中属间色，是古代平民的服饰代表色，常用于老人和男子服色。

棕黑

54-72-100-22
120-76-34

一种深棕色，色感质朴又沉稳大气，是古代建筑和木制家具的常用色，也是宫廷御用色之一。

黎

60-60-73-10
117-100-76

又称黎草色，是黑中带黄的颜色。黎是古代冬季常用的服饰色，在老人和男性的服色中比较常见。

乌金

43-45-82-0
164-140-69

呈黯淡的黄褐色，源自乌金木的木材颜色，也是金属氧化后的色彩。乌金还指一种黑色的黄金合金。

配色方案

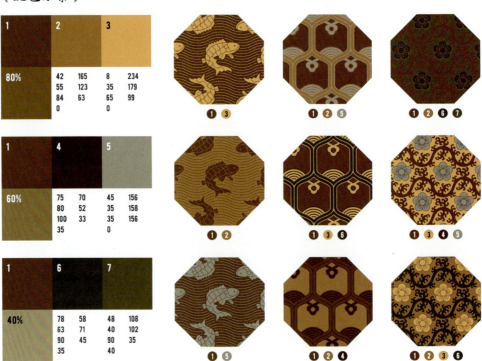

◈ 应用方案 ◈

———————— 国潮插画元素

———————— 国潮边饰纹样

———————— 国潮插画

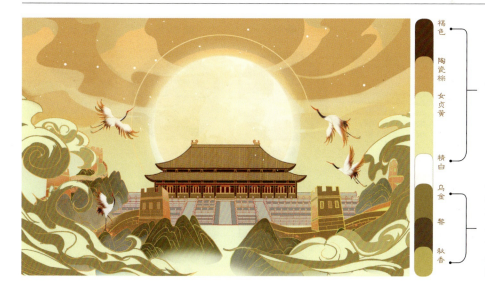

画面整体为黄色调。用较暖的陶瓷棕与女贞黄过渡，表现出天空的远近。中心建筑的屋顶用褐色和陶瓷棕表现，背景的月亮用女贞黄、精白渐变表现出金光灿烂的效果，明暗对比强烈，突出视觉中心。

用乌金表现山石，局部增加黎过渡，以丰富山石的层次。同时，搭配乌金和秋香来表现前景的云层，与天空颜色呼应，形成包围式的视觉效果。

酱色

70-75-72-50
63-46-45

指用豆类发酵制成的调味品的颜色，通常呈深棕色。酱色还是古代中老年汉民常穿服装的颜色，也是民间厨房中用来装调味品等的食瓮的常用釉色。

紫酱

58-74-52-5
127-83-98

一种紫色中带酱色的颜色，是明清时期常见的女性服饰用色，至今也是女性喜爱的化妆品用色。

龙战

60-70-95-35
95-67-33

即玄黄色，黑黄色也。其名出自《周易》"龙战于野，其血玄黄"和"夫玄黄者，天地之杂也，天玄而地黄"。

葭灰

30-30-30-0
190-177-170

也叫"葭莩之灰"，古人烧葭莩成灰，置于律管中，放于密室内，以占气候。葭灰形容芦苇被烧成灰烬时的颜色，其色冷淡。

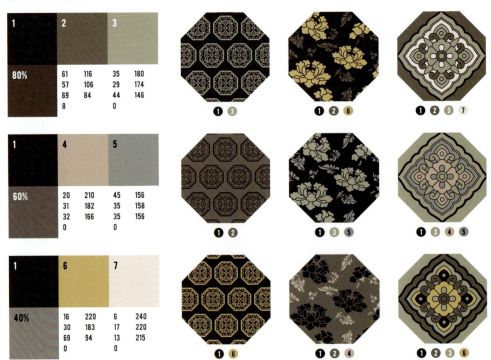

◈ 配色方案 ◈

应用方案

国潮插画元素

国潮边饰纹样

❶ ❸ ❻ ❼

国潮插画

将酱色作为天空的底色，酱色与紫酱过渡表现远山。再用对比色系的深红棕作为辅助色，表现建筑墙壁，与暗色的天空形成对比，突出建筑的轮廓。

用葭灰和黝黑表现集市上的人物和场景，与建筑墙壁用色区分开。用明亮的琥珀色在画面中点缀一些亮光，增加热闹喜庆的氛围感和色彩亮点。

酱色　紫酱　深红棕　葭灰　黝黑　琥珀色

国色之美

GUO SE ZHI MEI

相思灰 银鼠灰 鸦青 墨色 玄色 漆黑 铅白 霜色 定白

第八章 黑白之美

HEI BAI ZHI MEI

相思灰

68-61-67-15
95-92-81

一种呈暖色调的深灰色，常见于雨后徽式建筑的门楼、马头墙的青瓦上，意象上传递出淡淡的哀愁和忧伤。

老银

32-16-22-0
185-199-196

指被使用过或者穿戴过的古董银制品，是带浅淡青绿色调的中灰色。如今老银常用来制作仿古效果的饰品。

素白

10-5-5-0
234-238-241

指织物的原色，如蚕、丝绸、桑等面料的颜色。因其洁白、淡雅和澄净的特性，所以通常用于纺绸、衣服等制作中。

烟色

35-45-50-10
168-137-115

即深棕色的一种，常用来描述云烟迷蒙的景色。早在汉代已有烟色织物。

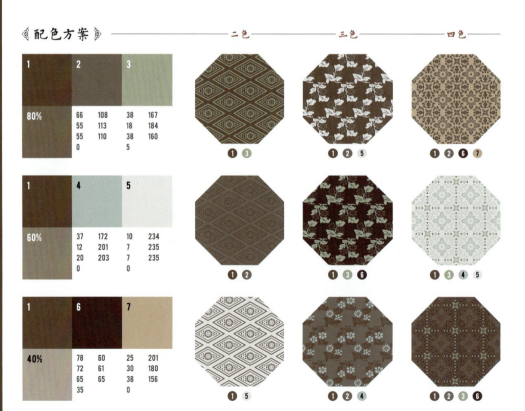

《应用方案》

国潮插画元素

国潮边饰纹样

❶ ❸ ❹ ❼

国潮插画

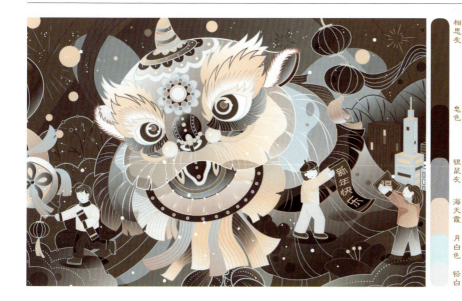

相思灰

皂色

银鼠灰

海天霞

月白色

铅白

画面整体以相思灰为背景色，同时用皂色过渡，区分元素轮廓的同时减弱了相思灰的单调感。

以银鼠灰和海天霞混合搭配表现舞狮头。画面采用透明叠加的表现手法，让舞狮的毛发颜色更多，更有层次感。

明度较高的月白色和铅白作为点缀色，以线条和圆点形式装饰画面，既增加了画面的细节，又让暗沉的颜色变得通透。

银鼠灰

1-1-0-40
180-180-181

其名源自一种珍贵的动物——银鼠，其毛发呈现银灰色调。古时银鼠皮多被富人用于制作保暖衣物，因此银鼠灰也成为历代权贵豪门显示身份地位的颜色。

云母白

0-0-5-2
253-252-245

源自矿物白云母。在古代，人们使用白云母将微黄的生蚕丝染成纯白色。在传统绘画中，云母也作为无机白色颜料使用，拥有悠久的历史和丰富的文化内涵。

月影白

29-18-21-2
190-197-195

一种白色中夹杂着淡淡的青灰色调，比起月白色更加昏暗。正如郑刚中诗中描写的"月影昏昏半墙白"，渲染一种寂静、孤凉的氛围。

珍珠灰

12-12-16-0
229-223-214

呈现出微带淡黄的灰白色调，就像珍珠的质感。它的色感中性柔和，因此可以与许多颜色相搭配，展现出高雅、优质的格调。

配色方案

	1	2	3	
80%		0 / 0 / 5 / 2	38 / 18 / 38 / 5	167 / 184 / 160

	1	4	5		
60%		57 / 37 / 42 / 21	107 / 125 / 122 / 0	54 / 29 / 10 / 0	127 / 162 / 199

	1	6	7		
40%		63 / 44 / 37 / 33	84 / 100 / 111 / 0	25 / 30 / 38 / 0	201 / 180 / 156

应用方案

国潮插画元素

国潮边饰纹样

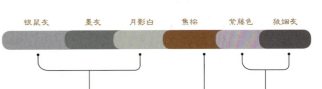

① ③ ⑤ ⑥

国潮插画

| 银鼠灰 | 墨灰 | 月影白 | 焦棕 | 紫藤色 | 狼烟灰 |

画面采用灰色调作为主色，打破建筑本来的固有色彩，营造宫殿在雪景中肃穆的场景氛围。用银鼠灰和墨灰表现远处的山脉，天空则用月影白表现，不同层次的灰色系颜色让简单的色调也变得丰富。

用色相不同的焦棕将画面前方的宫殿建筑表现出来，拉近画面视觉中心。

选择紫藤色和狼烟灰分别表现被雪覆盖的建筑屋顶和后方的建筑群墙面，加强画面色调的统一性。

鸦青

78-67-62-22
67-76-80

乌鸦羽毛的颜色，它黑而泛青紫光，表现为暗青色，出自黄庭坚诗句「极知鹄白非新得，漫染鸦青袭旧书」。鸦青是明代贵族妇女常用的服饰色之一。

黧

80-64-58-15
63-84-91

指带蓝绿的深黑色，常用来形容阴沉的天色和低落的情绪，如宋代柳永的词句"望极春愁，黯黯生天际"。

墨灰

61-42-34-0
115-136-150

即墨色与灰色的混合色，比墨色更浅淡、柔和，比灰色更具诗意。墨灰色在中国山水画中常用来表现朦胧的远山。

瓷白色

0-0-3-0
255-255-251

如"类银似雪"的白瓷般洁白的颜色，其色素雅脱俗，是民间常用的瓷色。白居易有诗云："白瓷瓯甚洁，红炉炭方炽。"

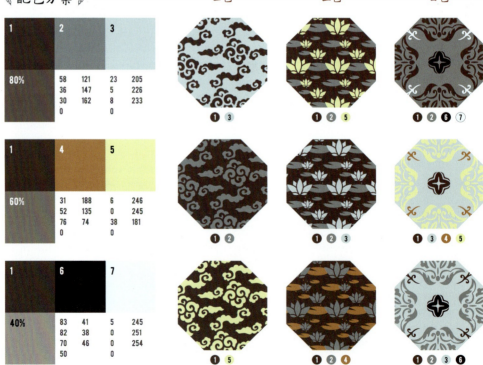

应用方案

国潮插画元素

国潮边饰纹样

国潮插画

画面以绿灰色系为画面的主色调，因此选用了月白色和漾波渐变表现湖面、天空以及山峰，颜色清冷、干净，营造出水天相接的美景。而深色的鸦青以及浅色的精白则作为画面的辅助色，加强了画面的色彩对比。鸦青的山石置于画面边缘，颜色重而不显突兀，精白的云朵让偏灰的画面鲜明了许多。

湖中小舟和湖边山石用吉金表现，颜色相互呼应。前景的人物和植物小元素采用饱和度较高的青冥、茶色等点缀，使其在背景中独立而生动，突出了画面的视觉亮点。

墨色

0-0-0-85
76-73-72

乌色

85-90-77-70
23-9-20

类似乌鸦羽毛的颜色，古时常用于描述暴雨即将来临时天际厚重的云层。

皂色

75-70-70-35
66-64-61

以栎实、柞实的壳煮汁，可以染出皂色。汉代常用皂色素绢制作帽冠。但在隋朝则规定商贩奴婢等地位较低的人群必须穿皂色，以示身份低微。

青灰色

8-0-0-70
106-110-113

指灰白中略微透青的颜色，呈淡黑色，是我国古老的颜色之一。最早可追溯至新石器时代晚期，其色庄严简朴，含蓄内敛，是古代常用的建材色和器皿色，也是传统的服饰颜色。

顾名思义，是墨的色泽。《广雅·释器》解释为『墨，黑也』。墨不能简单地看成一种黑，根据其在画纸上从浓黑到灰白的单纯明亮度与灰阶变化，墨色可以呈现出焦、浓、重、淡、清等五种，是我国独有的绘画风格以及含蓄和谐的色彩审美观。

《 配色方案 》

应用方案

国潮插画元素

国潮边饰纹样

① ② ⑥ ⑦

国潮插画

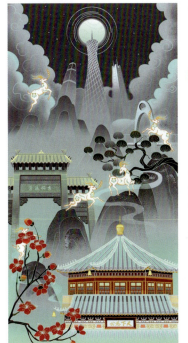

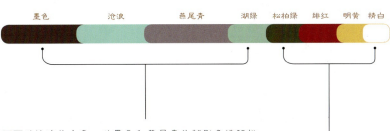

墨色　　沧浪　　燕尾青　　湖绿　　松柏绿　绯红　明黄　精白

画面以沧浪为主色，以墨色和燕尾青为辅助色进行搭配。其中天空中的云层和山脉用沧浪和燕尾青渐变表现，背景天空用墨色表现，营造出云雾弥漫的暗色调效果。中景建筑用湖绿表现，并用燕尾青和墨色丰富暗部细节，增加画面层次，让整体色调统一。

用绯红、松柏绿表现前景的花朵和中景的树，增加冷暖对比，起到点睛的作用。由于高明度颜色在黑夜中更为亮眼，因此选择明黄和精白表现山间跳动的小鹿，增强画面的灵动性。

玄色

60-90-85-70
55-7-8

一种呈暗红色调的暖黑色，在古代指大陆北方将明未明的天空色泽。在五行色理论中，玄色对应北方，属水，象征玄武。玄色是汉代皇室的常用服色。

缁色

69-78-73-43
72-49-48

黑色的一种，为黑泥之色。缁色也是僧侣的常服颜色，《水经注》中云："是以缁服思玄之士，鹿裘念一之夫，代往游焉。"

黝黑

66-66-61-14
101-87-86

皮肤暴露在太阳光下晒成的青黑色，在《尔雅》和《说文解字》中都有记载。黝黑与白皙相对，常用来形容人的肤色。

粉白色

0-0-6-0
255-254-245

颜色很淡，偏白色。古代女子使用的妆粉是由米粉研碎制成的，所以粉呈白色状。《楚辞》有言："粉白黛黑，施芳泽只。"

配色方案

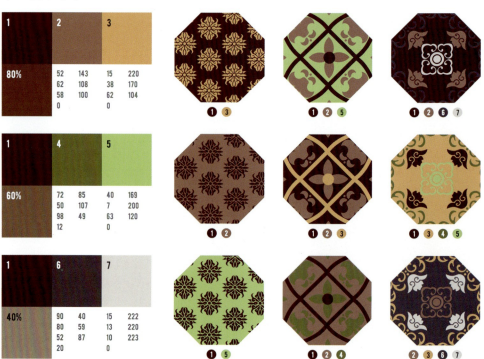

应用方案

国潮插画元素

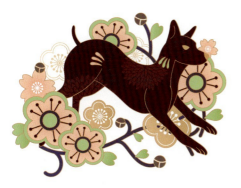

国潮边饰纹样

国潮插画

以古铜褐为底色，表现大面积背景颜色，画面四周用玄色过渡，模仿暗角效果，突出中心画面。用朱草和玄色表现建筑，用姜黄表现门内发光的效果，增加画面温暖的光影氛围。

尽管人物处于逆光状态，为了使主体人物在深色的背景下更加明显，选择饱和度较高的赫赤和琉璃黄来搭配表现，增加画面的空间层次感。对联、灯笼等元素也用赫赤和琉璃黄表现，与人物衣服的颜色呼应，营造出喜庆氛围。

漆黑
90-87-71-61
20-23-34

漆树汁液的颜色，是一种带有亮光的黑色，也是中国最早出现的植物天然色料之一，常用作器具涂料，具有防潮、防腐的作用。

黑色
0-0-0-100
0-0-0

原指物质经过焚烧出烟后所熏过的颜色，是古代史上受崇拜时间最长、含义丰富的颜色，代表了凶兆、公正、尊贵地位等。

乌黑
81-83-60-36
56-47-65

一种黑中带紫的颜色，是晋代王公贵族的常用服饰色。

玄青
82-79-57-25
59-58-78

一种带有青红的深黑色。《本草经集注》曰："地胆，味辛寒，有毒，一名玄青，一名青蛙。"玄青即指地胆（昆虫）的颜色。

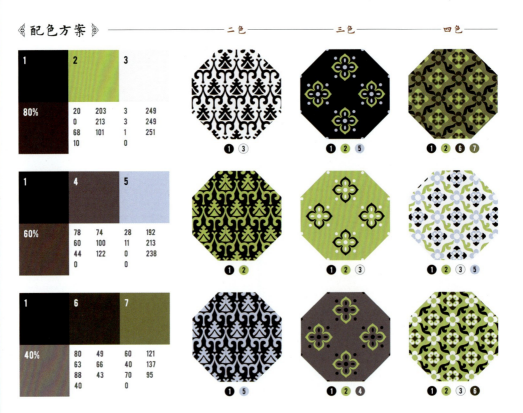

《应用方案》

国潮插画元素

国潮边饰纹样

① ② ④ ⑤

国潮插画

画面整体以紫夹色和漆黑为基础色，搭配紫色的互补色桂皮棕和浅芒黄，给人较强的视觉冲击力。漆黑作为画面明度最低的颜色，起到突出主题元素的作用。

桌面选用玄青，与人物和食物形成对比。以精白线条勾勒元素轮廓和细节，不仅能增加明度对比，还能提高画面整体的明亮度。

铅白

7-6-3-0
240-240-244

以碱式碳酸铅为主要成分的白色颜料，覆盖力强，但有一定的毒性。铅白也是古代女性常用来提亮肤色、遮盖瑕疵的粉妆，「洗尽铅华」中的「铅华」即指铅粉。

甜白

3-4-0-0
249-247-251

釉色名，源于明代永乐甜白釉瓷器，其质感温润如玉，色调柔和，呈现出牛奶一般甘甜醇厚的白。

银白

11-10-4-0
231-229-237

指白中略带银光的颜色，实际呈现为偏白的淡灰色，是银饰品中常见的色彩。

精白

0-0-0-0
255-255-255

即纯白色，《说文解字》里讲到精白是五正色之一的西方正色。精白可以追溯到甲骨文的相关记载，指日出后到日落前的天色。

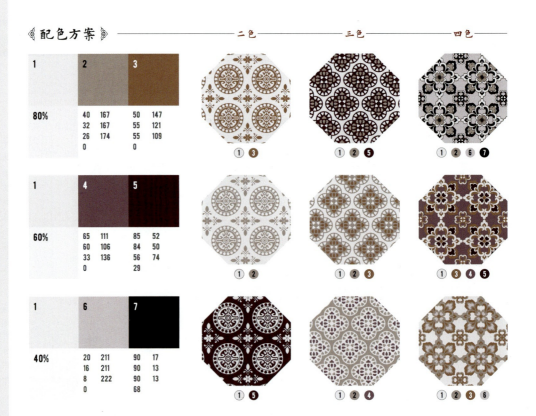

配色方案

应用方案

国潮插画元素

国潮边饰纹样

① ② ③ ⑦

国潮插画

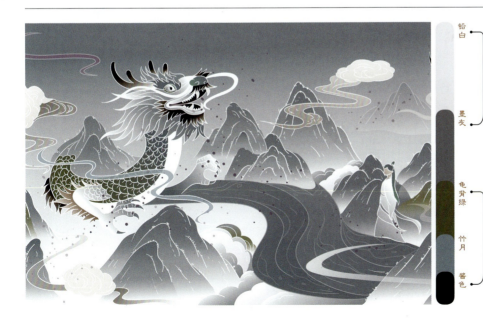

铅白

墨灰

龟背绿

竹月

酱色

画面以铅白和墨灰为主色，用两色渐变表现天空和群山，营造出云雾弥漫、仙气缭绕的氛围。河流用墨灰将群山串联起来，与龙身形成流动的视觉画面。右侧的人物颜色与主色统一，采用反衬的色彩对比方式凸显出来。

龙身用龟背绿和竹月渐变表现，用铅白塑造出鳞片细节。用酱色点缀龙头的细节，增强对比。

霜色

11-4-3-0
232-239-245

指冰霜的颜色，是一种冷色调的白色，出自唐代诗人周贺的《赠神遘上人》：「道情淡薄闲愁尽，霜色何因入鬓根。」

粉青

35-0-10-0
175-221-231

一种釉色，是青釉品种之一，釉色青绿之中显粉白，犹如青玉。粉青釉为南宋龙泉窑制，为龙泉青瓷弟窑主要釉色之一。

雪白

6-3-3-0
243-246-247

指像雪一样白，白中略带淡蓝的色调，是陶瓷粉彩常用颜料。初期人们还无法制作出纯白，因此在观念上雪白也属于纯白的一种。

茶白

7-0-8-0
242-248-240

一种带绿色调的白色，"茶"是一种野菜和茅草的白花，出自《周礼·考工记·鲍人》："革，欲其茶白，而疾瀚之，则坚。"

配色方案

二色　三色　四色

80%	1	2	3	
	24 2 13 0	203 229 227 0	34 16 20 0	180 198 199 0

60%	1	4	5	
	32 16 9 0	183 201 218 0	60 50 40 0	121 124 135 0

40%	1	6	7	
	53 25 28 0	132 167 175 0	80 55 40 0	62 107 131 0

应用方案

国潮插画元素

国潮边饰纹样

国潮插画

采用霜色作为背景色,营造清冷孤寂的氛围。银鼠灰的颜色略深于背景,表现瓷碗和山石,并以渐变的方式增强其质感和立体感。用同色系低明度的燕羽灰丰富山石的颜色,增加错落感,并表现燕子。

在后方山石中加入偏蓝色调的月灰和粉青,丰富画面色相变化,也让山石层次更明显。

选择鲜艳饱和的青翠作为点缀色,表现荷叶,增加画面色彩亮点。

定白

0-0-15-0
255-253-229

指宋代定窑白瓷的颜色，受烧造技术的影响，定白并非纯粹的白色，带有泛黄的象牙白色。定窑白瓷以盘、碗为主要品种，工艺精湛，十分美丽。

玉白色

0-0-6-2
253-252-243

质地细腻白净，温润如羊脂的玉石颜色，常被用来比喻君子的美好品格和女子的美丽容貌。《神女赋》中的"貌丰盈以庄姝兮，苞温润之玉颜"，即为此解。

灰白色

0-0-0-10
239-239-239

灰，为死火余烬也。灰白色黯淡无光泽，是介于黑和白之间的一种颜色。其色给人以冷淡消沉之感，常用来形容老年人的头发颜色。

银灰色

12-0-0-35
172-184-190

一种浅灰色调，带有银蓝光的特质。它在国画中常用作矿物颜料，同时也是丝绸等丝织衣物的常见色彩。

配色方案

二色 — 三色 — 四色

1	2	3		
80%	10 25 30 0	231 200 176	25 35 40 0	200 171 148

① ③ ① ② ⑤ ① ② ⑥ ⑦

1	4	5		
60%	25 50 50 0	199 143 119	5 10 30 0	245 231 190

① ② ① ③ ⑥ ① ③ ④ ⑤

1	6	7		
40%	20 25 40 0	212 192 157	20 40 70 0	211 163 88

① ⑤ ① ② ④ ① ② ③ ⑥

应用方案

国潮插画元素

国潮边饰纹样

① ② ⑥ ⑦

国潮插画

定白　豆汁黄　艾绿　银鼠灰　精白　吉金

画面整体以定白为底色，模仿古画宣纸的色彩。人物服饰的主色与底色系统一，主要选取颜色略深于底色的豆汁黄表现。同时搭配艾绿、银鼠灰以及精白等辅助色丰富服饰的细节和色彩。

画面左上角的竹叶用饱和度高一点的吉金点缀，如同一抹清晨的阳光洒在婉约的竹叶上，与主体人物形成饱和度和灰度的对比，平衡整个画面。

参 考 文 献

[1] 郭茂倩. 乐府诗集 [M]. 北京：中华书局，2018.

[2] 鸿洋. 国粹图典 [M]. 北京：中国画报出版社，2016.

[3] 常璩. 华阳国志 [M]. 严茜子，点校. 济南：齐鲁书社，2010.

[4] 欧阳修，宋祁. 新唐书 [M]. 北京：中华书局，1975.

[5] 张福康. 中国古陶瓷的科学 [M]. 上海：上海人民美术出版社，2000.

[6] 黄仁达. 中国颜色 [M]. 南京：江苏凤凰美术出版社，2020.

[7] 管锡华，译注. 尔雅 [M]. 北京：中华书局，2014.

[8] 郭浩，李健明. 中国传统色：故宫里的色彩美学 [M]. 北京：中信出版集团股份有限公司，2020.

[9] 沈从文. 中国文物常识 [M]. 北京：北京理工大学出版社有限责任公司，2017.

[10] 宋濂，等. 元史 [M]. 北京：中华书局，1997.

[11] 李湜，故宫博物院. 清宫鸟谱 [M]. 北京：故宫出版社，2014.

[12] 孔颖达. 影印南宋越刊八行本礼记正义 [M]. 北京：北京大学出版社，2014.

[13] 曾曰瑛，修. 汀州府志 [M]. 李绂，纂. 北京：方志出版社，2004.

[14] 陶宗仪. 南村辍耕录 [M]. 王雪玲，校点. 上海：上海古籍出版社，2022.

[15] 李时珍. 本草纲目 [M]. 泊然，等，编著. 哈尔滨：北方文艺出版社，2007.

[16] 方韬，译注. 山海经 [M]. 北京：中华书局，2017.

[17] 屈原. 离骚 [M]. 杨永青，绘；黄晓丹，注. 北京：清华大学出版社，2019.

[18] 汤可敬，译注. 说文解字 [M]. 北京：中华书局，2018.

[19] 缪文远，缪伟，罗永莲，译注. 战国策 [M]. 北京：中华书局，2012.

[20] 陆游. 陆游全集校注 [M]. 钱仲联，马亚中，主编. 杭州：浙江古籍出版社，2015.

[21] 陈浏. 匋雅 [M]. 北京：金城出版社，2011.

[22] 宋应星. 天工开物译注 [M]. 潘吉星，译注. 上海：上海古籍出版社，2007.

[23] 刘熙. 释名 [M]. 北京：中华书局，2016.

[24] 徐时仪，校注. 一切经音义三种校本合刊 [M]. 上海：上海古籍出版社，2007.

[25] 卢之颐. 本草乘雅半偈 [M]. 张永鹏，校注. 北京：中国医药科技出版社，2014.

[26] 杨天才，译注. 周易 [M]. 北京：中华书局，2022.

[27] 范晔. 后汉书 [M]. 李贤，等，注. 北京：中华书局，1965.

[28] 王秀梅，译注. 诗经 [M]. 北京：中华书局，2015.

[29] 史游. 急就篇 [M]. 曾仲珊，校点. 长沙：岳麓书社，1989.

[30] 闻人军，译注. 考工记译注 [M]. 上海：上海古籍出版社，2021.

[31] 章鸿钊. 石雅 [M]. 天津：百花文艺出版社，2010.

[32] 郦道元. 水经注 [M]. 姜涛，主编. 北京：线装书局，2016.

[33] 郭浩. 中国传统色：色彩通识100讲 [M]. 北京：中信出版集团股份有限公司，2021.

[34] 严勇，房宏俊，故宫博物院. 天朝衣冠：故宫博物院藏清代宫廷服饰精品展 [M]. 北京：紫禁城出版社，2008.

内 容 提 要

这是一本以中国传统色为主的配色设计素材资料宝典。全书共有8章,第一章介绍了中式色彩审美和中国传统色的色彩印象;第二章~第八章分别以赤色、黄色、绿色、青色、紫色、棕色和黑白色七大色系为主题,讲解共计400多种传统色,其中每种颜色不仅呈现主色及相关色,而且展示多组颜色的巧妙搭配,为读者提供更富变化的设计配色方案。此外,每种颜色还呈现了不同的实际应用案例,以国风设计为基调,包括LOGO设计、图形设计、海报设计、纹样设计、包装设计等,同时结合国风插画作品,分享色彩搭配的诀窍和注意要点。

本书结合大量的中国传统色色卡、配色方案和应用素材,为读者提供充足的设计灵感和参考资料,非常适合新手设计师、平面设计师、设计专业的学生、国风爱好者,以及对色彩设计有浓厚兴趣的读者。

图书在版编目(CIP)数据

国色之美:中国经典传统色配色速查手册 / 红糖美学著. — 北京:北京大学出版社,2024.4
ISBN 978-7-301-34863-5

Ⅰ.①国⋯ Ⅱ.①红⋯ Ⅲ.①配色 – 设计 – 中国 – 手册 Ⅳ.①J063-62

中国国家版本馆CIP数据核字(2024)第037073号

书　　　名	国色之美:中国经典传统色配色速查手册 GUOSE ZHI MEI: ZHONGGUO JINGDIAN CHUANTONGSE PEISE SUCHA SHOUCE
著作责任者	红糖美学　著
责任编辑	刘　云　孙金鑫
标准书号	ISBN 978-7-301-34863-5
出版发行	北京大学出版社
地　　　址	北京市海淀区成府路205号　100871
网　　　址	http://www.pup.cn　新浪微博:@北京大学出版社
电子邮箱	编辑部 pup7@pup.cn　总编室 zpup@pup.cn
电　　　话	邮购部 010-62752015　发行部 010-62750672　编辑部 010-62570390
印刷者	北京宏伟双华印刷有限公司
经销者	新华书店
	787毫米×1092毫米　20开本　12印张　487千字 2024年4月第1版　2024年4月第1次印刷
印　　　数	1-3000册
定　　　价	109.00元

未经许可,不得以任何方式复制或抄袭本书之部分或全部内容。
版权所有,侵权必究
举报电话:010-62752024　电子邮箱:fd@pup.cn
图书如有印装质量问题,请与出版部联系,电话:010-62756370